字体设计

潘禄生　徐清泉　———— 著

清华大学出版社
北京

内 容 简 介

这是一本全面介绍字体设计知识的图书，其特点是知识易懂、案例趣味、思维创新、实践性强。

本书从学习字体设计的基础理论知识入手，由浅入深地为读者呈现一个个精彩实用的知识点、技巧和色彩搭配方案。本书共分为7章，内容分别为字体设计的基本概念、字体设计的基础知识、字体设计基础色、字体的编排方式、字体设计的质感与风格、字体设计的应用领域、字体设计的经典技巧。并在多个章节中安排了常用主题色、常用用色搭配、配色速查、色彩点评、推荐色彩搭配等经典模块，丰富本书结构的同时，也增强了实用性。

本书内容丰富、案例精彩、字体设计新颖，适合字体设计、广告设计、平面设计、海报设计、书籍装帧设计、包装设计、VI设计等专业的初级读者学习使用，也可以作为大、中专院校平面设计专业和培训机构的教材，还非常适合喜爱字体设计的读者学习使用。

本书封面贴有清华大学出版社防伪标签，无标签者不得销售。

版权所有，侵权必究。举报：010-62782989，beiqinquan@tup.tsinghua.edu.cn。

图书在版编目(CIP)数据

字体设计 / 潘禄生，徐清泉著. —北京：清华大学出版社，2022.8（2025.1重印）
ISBN 978-7-302-61417-3

Ⅰ.①字… Ⅱ.①潘… ②徐… Ⅲ.①美术字－字体－设计 Ⅳ.①J292.13②J293

中国版本图书馆CIP数据核字(2022)第134333号

责任编辑：韩宜波
封面设计：杨玉兰
责任校对：李玉茹
责任印制：沈　露

出版发行：清华大学出版社
　　　　网　　　址：https://www.tup.com.cn，https://www.wqxuetang.com
　　　　地　　　址：北京清华大学学研大厦A座　　邮　　编：100084
　　　　社 总 机：010-83470000　　　　　　　　邮　　购：010-62786544
　　　　投稿与读者服务：010-62776969，c-service@tup.tsinghua.edu.cn
　　　　质 量 反 馈：010-62772015，zhiliang@tup.tsinghua.edu.cn
印 装 者：小森印刷霸州有限公司
经　　销：全国新华书店
开　　本：185mm×210mm　　　印　　张：9.6　　　字　　数：296千字
版　　次：2022年9月第1版　　　印　　次：2025年1月第4次印刷
定　　价：69.80元

产品编号：094212-01

PREFACE 前言

　　本书是从基础理论到高级进阶实战的字体设计书籍，以字体设计基本概念为出发点，讲述字体设计中配色的应用。书中包含了字体设计必学的基础知识及经典技巧。本书不仅有理论、精彩案例赏析，还有大量的色彩搭配方案、精准的CMYK色彩数值，既可以作为赏析，又可作为工作案头的素材书籍。

本书共分7章，具体安排如下

　　第1章为字体设计的基本概念，由字体设计概述、字体的功能、字体设计的原则、字体设计方法、常见文字类型、文字内容构成。
　　第2章为字体设计的基础知识，介绍使用网格和辅助线、字体的结构剖析、字体设计的技巧、字体的基本要素、字体设计的色彩、字体设计的色彩分析等内容。
　　第3章为字体设计基础色，内容包括红色、橙色、黄色、绿色、青色、蓝色、紫色等。
　　第4章为字体的编排方式，内容包括9种常用的字体编排方式。
　　第5章为字体设计的质感与风格，内容包括8种常见的质感和8种常见的风格。
　　第6章为字体设计的应用领域，内容包括9种常见的应用领域。
　　第7章为字体设计的经典技巧，共精选了15个经典设计技巧。

本书特色如下

- **轻鉴赏，重实践。**
　　读者常常会感受到鉴赏类书只能欣赏，欣赏完自己还是设计不好，本书则不同，增加了多个动手的模块，让读者边看边学边练。

- **章节合理，易吸收。**
 第1~3章主要讲解字体设计的基本知识、基础色；第4~6章介绍字体的编排方式、质感与风格、应用领域；第7章以简明扼要的方式介绍15个设计技巧。
- **设计师编写，写给设计师看。**
 针对性强，了解读者的需求。
- **模块设置非常丰富。**
 常用主题色、常用色彩搭配、配色速查、色彩点评、推荐色彩搭配在本书都能找到，一本书就能满足读者从基础到进阶的知识诉求。
- **本书是系列图书中的一种。**
 在本系列图书中，读者不仅能系统学习字体设计知识，而且还有更多的设计技巧及设计创意方面的知识供读者选择。

本书通过对知识的归纳总结、趣味的模块讲解，希望以此打开读者的思路，避免一味地照搬书本内容，力争通过经典案例实践加深读者对知识点的理解，提高读者的动手能力。通过本书，希望能够激发读者的学习兴趣，开启设计的大门，帮助读者迈出第一步，圆读者一个设计师的梦！

本书由潘禄生、徐清泉编写，其中，甘肃畜牧工程职业技术学院的潘禄生老师负责编写了第1~4章；兰州外语职业学院的徐清泉老师负责编写了5~7章。其他参与本书内容整理的人员还有董辅川、王萍、李芳、孙晓军、杨宗香。

由于作者水平有限，书中难免存在不妥之处，敬请广大读者批评和指正。

编　者

CONTENTS 目 录

第1章
字体设计的基本概念

1.1 字体设计概述 　　　　　　　002
1.2 字体的功能 　　　　　　　　003
1.3 字体设计的原则 　　　　　　004
1.4 字体设计方法 　　　　　　　006
　　1.4.1 正确的字形 　　　　　006
　　1.4.2 统一的文字风格 　　　007
　　1.4.3 适应文字内涵 　　　　007
1.5 常见文字类型 　　　　　　　008
1.6 文字内容构成 　　　　　　　010

第2章
字体设计的基础知识

2.1 学会使用网格和辅助线 　　　012
2.2 字体的结构剖析 　　　　　　013
　　2.2.1 尖角 　　　　　　　　014
　　2.2.2 圆角 　　　　　　　　014
　　2.2.3 粗细 　　　　　　　　015
2.3 字体设计的技巧 　　　　　　016
　　2.3.1 正负形 　　　　　　　017
　　2.3.2 具象形 　　　　　　　018
　　2.3.3 拆解重构形 　　　　　019
　　2.3.4 叠加形 　　　　　　　020
　　2.3.5 方正形 　　　　　　　021
　　2.3.6 共用形 　　　　　　　022
　　2.3.7 卷叶形 　　　　　　　023
　　2.3.8 结合主题形 　　　　　024
2.4 字体的基本要素 　　　　　　025
　　2.4.1 字体 　　　　　　　　026
　　2.4.2 字形 　　　　　　　　027
　　2.4.3 字形库 　　　　　　　027
　　2.4.4 字符 　　　　　　　　028
　　2.4.5 行距 　　　　　　　　028
　　2.4.6 字行长度 　　　　　　029
　　2.4.7 段间距 　　　　　　　029
　　2.4.8 字符间距 　　　　　　030

2.4.9 字体分类		030
2.4.10 手写字体		032
2.4.11 多种字体的运用		033
2.5 字体设计的色彩		034
2.5.1 色相		035
2.5.2 明度		035
2.5.3 纯度		036
2.6 字体设计的色彩分析		037
2.6.1 主色		038
2.6.2 辅助色		039
2.6.3 点缀色		040
2.6.4 邻近色		041
2.6.5 对比色		042

第3章
字体设计基础色

3.1 红色	044
3.1.1 认识红色	044
3.1.2 红色搭配	045
3.2 橙色	047
3.2.1 认识橙色	047
3.2.2 橙色搭配	048
3.3 黄色	050
3.3.1 认识黄色	050
3.3.2 黄色搭配	051
3.4 绿色	053
3.4.1 认识绿色	053
3.4.2 绿色搭配	054
3.5 青色	056
3.5.1 认识青色	056
3.5.2 青色搭配	057
3.6 蓝色	059
3.6.1 认识蓝色	059
3.6.2 蓝色搭配	060
3.7 紫色	062
3.7.1 认识紫色	062
3.7.2 紫色搭配	063
3.8 黑、白、灰	065
3.8.1 认识黑、白、灰	065
3.8.2 黑、白、灰搭配	066

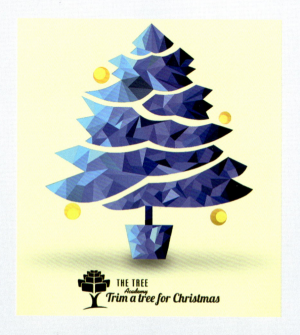

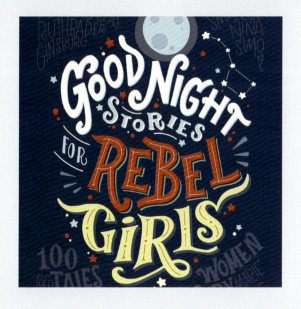

5.1.2	真实纹理	108
5.1.3	冰雪	110
5.1.4	笔墨	112
5.1.5	颗粒质感	114
5.1.6	霓虹灯	116
5.1.7	膨胀气球	118
5.1.8	透明玻璃	120
5.2	字体设计的风格	122
5.2.1	扁平化	122
5.2.2	3D立体	124
5.2.3	怀旧复古	126
5.2.4	光感渐变	128
5.2.5	手写	130
5.2.6	故障风	132
5.2.7	科幻风	134
5.2.8	剪纸风	136

第 4 章
字体的编排方式

4.1	左右平衡的对称式	069
4.2	建立在轴线之上的轴式编排方式	073
4.3	以焦点为中心的放射型编排方式	077
4.4	向外延伸的外扩型	081
4.5	充满想象力的自由式	085
4.6	错落的过渡式	089
4.7	网格化分割	093
4.8	模块化布局	097
4.9	四周环绕型	101

第 5 章
字体设计的质感与风格

5.1	字体设计的质感	106
5.1.1	金属字	106

第6章
字体设计的应用领域

- 6.1 广告设计 ... 139
- 6.2 书籍装帧 ... 142
- 6.3 海报设计 ... 145
- 6.4 包装设计 ... 148
- 6.5 App UI设计 ... 151
- 6.6 VI设计 ... 154
- 6.7 插画设计 ... 157
- 6.8 导视设计 ... 160
- 6.9 图形设计 ... 163

第7章
字体设计的经典技巧

- 7.1 80%主色调+20%辅助色调 ... 167
- 7.2 色彩间形成冷暖对比 ... 168
- 7.3 色彩存在明度对比 ... 169
- 7.4 色彩间形成纯度对比 ... 170
- 7.5 互补色作点缀色 ... 171
- 7.6 注重素描关系 ... 172
- 7.7 添加肌理 ... 173
- 7.8 将图形与文字简约化形成独特风格 ... 174
- 7.9 统一画面中的元素 ... 175
- 7.10 使用3D元素提升空间感 ... 176
- 7.11 元素的替换混合 ... 177
- 7.12 夸张缩放 ... 178
- 7.13 图形或文字的共生 ... 179
- 7.14 运用独特视角 ... 180
- 7.15 图形/图案与文字之间产生互动 ... 181

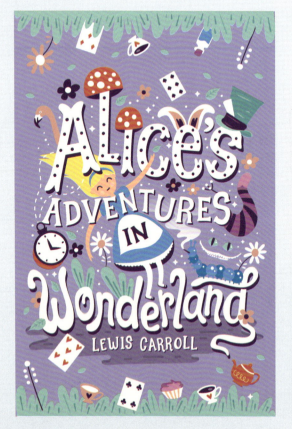

第1章
字体设计的基本概念

字体设计属于平面设计的范畴，就是通过研究文字字体的笔画、结构、字距、色彩以及编排方式等，创造出丰富的文字造型。文字作为一种艺术手段与表现方法，虽然为观者带来美的感受，但文字的根本目的却在于信息的传递，字体设计的目的就是提高文字的可读性，提升美观性，从而增强文字的整体表达视觉效果，最终达到视觉传达的目的。

1.1 字体设计概述

文字是海报设计中的重要元素之一,通过色彩、肌理、虚化影像、立体等效果的应用,获得不同风格与质感的文字效果,赋予作品透视感、层次感、空间感、立体感、动感以及广阔的想象空间,使观者在对文字与图形进行解读时,可以感受不同的情绪体验。

文字在海报中的应用较多,各类海报都会运用大量的文字。

食品商业海报

印刷海报

1.2 字体的功能

字体设计最主要的功能是传递信息,通过可辨的文字信息向大众传播设计师的设计理念。这种有效的文字信息以及明确的主题,可以使作品主题更加明晰,给人以一目了然的印象。

字体设计的功能可以归纳为以下几点。

- 信息传播。
- 表达情感。
- 满足审美需求、传递美的感受。
- 树立企业和产品的良好形象。
- 促进消费。

1.3 字体设计的原则

1. 适合性

适合性是指字体设计需要服务于所设计文字的内容与主题。

2. 可识性

文字笔画的粗细、曲直变化，都会影响文字的阅读效果。良好的笔画宽度与字符间距可以使文字布局更加有序，提高文字信息的阅读性，使文字信息有效传递。

3. 美观性

设计师除了注重文字的易读性之外，还应注重文字的视觉美感，通过笔画的变化以及表现手法的使用，使文字更具表现力与装饰效果。

4. 创新性

字体设计应随着时代、社会、大众审美标准、设计需求等因素的变化而不断变化，通过创意的字体设计，可以提升文字的表现力。

1.4 字体设计方法

1.4.1 正确的字形

文字造型只有做到准确无误，才能确保信息被正确地传递。

1.4.2　统一的文字风格

不同层级的文字在进行区分时需要注意文字字体的变化，避免过多字体的出现造成整体信息的混杂，影响信息的传递。

1.4.3　适应文字内涵

不同字体往往具有不同的文字内涵，如黑体通常给人一种严肃、刚硬、醒目的感受，而印刷字体则偏于娟秀、端庄、纤细，在进行字体设计时，应根据作品主题进行选择。

1.5　常见文字类型

1. 等线体

等线体往往给人留下规整、利落、端庄的印象。

2. 书写体

书写体常体现为钢笔、毛笔、画笔等字体质感，通过自由式的笔画给人留下活泼、俏皮的印象。

3. 变化体

变化体是对文字笔画处进行装饰，运用丰富的想象力对文字进行艺术加工，以获得生动、风趣的表达效果。

4. 光感文字

在设计过程中，通过对文字进行霓虹灯、渐变、透明化处理，赋予文字以光感、金属等表面质感，以获得虚幻、奇异、超现实的视觉效果。

1.6 文字内容构成

文字一方面具有解释、说明信息的作用，另一方面具有美化版面、强化效果的作用。
在平面海报设计中，文字内容一般是标题、正文和落款。

1. 标题
标题文字通常字号较大，比较明显，内容精练，可以在瞬间完成信息的传递。

2. 正文
正文是对产品、活动等信息的描述，例如，设计一张电影节商演的活动海报，正文部分就应该描述活动的目的和意义，活动的主要内容、时间、地点，活动参加的具体方法及一些必要的注意事项等。

3. 落款
落款就是商家的署名，以确保信息传递的真实性。

第2章
字体设计的基础知识

学习字体设计需要掌握多种知识,需要对字体的图形、结构、色彩等多方面进行了解。字体设计基础知识包括学会使用网格和辅助线、字体结构剖析、字体设计技巧、字体的基本要素、字体设计色彩、字体设计的色彩分析等内容。

2.1　学会使用网格和辅助线

字体设计也可以理解为是一种图案设计，即通过对文字的字体、字号及文字正负形、叠加形等进行操作，使文字变得更具吸引力。因此，在设计文字时，可以借助网格和辅助线，使文字更加规范。

网格有很多种，常用的有1mm、2mm、2.5mm、5mm网格及2mm、5mm网点，这些网络及网点都可辅助字体设计，让文字变得更精准。

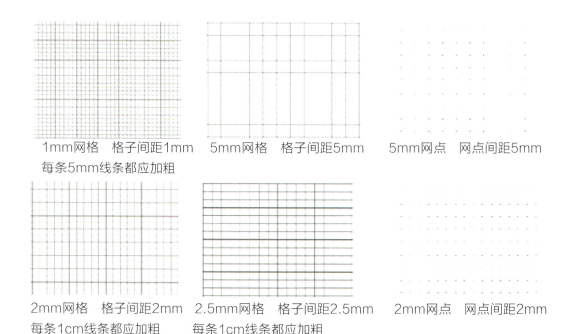

辅助线，例如圆弧形、直线，可以让文字图形更加规范。

2.2 字体的结构剖析

在字体设计过程中，从视觉上我们可以看到整个字体的构成。而要想设计出优美的字体，就要统一规范字体的形态，并且字体的统一应保持其结构、笔画粗细、笔画的尖角和圆角的一致。字体的美感往往是由字体的整体来决定的，字体的统一是保持字体形态美观的重要因素。

2.2.1 尖角

在字体设计中，字体的变形方式有很多种。尖角的变形方式就是把字的角变成直尖、弯尖、斜尖、卷尖等；可以是竖的角，也可以是横的角，这样文字看起来会比较硬朗。

2.2.2 圆角

在字体设计中，圆角的变形方式就是把字的角变成圆角，而且圆角字体用作大标题比较合适，再搭配一些矢量风格的背景图片，效果十分醒目。

2.2.3 粗细

在字体设计中，粗细的变形方式就是把文字的竖或横折换成或粗或细的笔画；将字体的一部分替换，将笔画简化。这些笔画可以很写实，也可以很夸张。而将文字的局部替换，就能增强文字的艺术感染力。

2.3 字体设计的技巧

　　在字体设计过程中,要做到对每一种字体设计都严谨仔细。设计师只有认真地去尝试每种设计方式,选择最合适的表现方法,才能设计出完美的字体。而且在字体设计时,要充分掌握字体的整体结构,避免出现字体大小不一、笔画不顺等问题。

　　还可以在字体设计过程中添加一些比较具有趣味性的元素用以丰富画面,并做到笔画精简、字体大方,以保证文字的可阅读性和可识别性。

2.3.1 正负形

　　一般来说，能够引起人们注意的图形被称为正形，而搭配正形且起到衬托作用的图形则被称为负形。正负形之间的界线是用来区别与分隔正负形全部或部分轮廓的线。

　　在字体设计中，字体的正负形设计就是对字体本身结构和笔画所围绕的空间形之外进行的设计。其设计变化后可以获得极具特色的空间感和视觉效果。

字母U处的手掌负形与下方的食品图像相结合，提升了包装的趣味性，并且增强了文字与图案的联系，给人留下妙趣横生、协调统一的印象。

■ RGB=249,247,248　CMYK=3,4,2,0
■ RGB=164,81,135　CMYK=45,79,25,0
■ RGB=112,32,57　CMYK=56,97,68,28
■ RGB=55,85,75　CMYK=81,60,71,22
■ RGB=176,194,56　CMYK=41,15,88,0

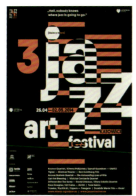

这是一幅爵士乐音乐节的宣传海报，交错穿插的横向线条使字母呈现正负形结构，获得了错落有致的视觉效果，给人一种个性与复古的感觉。

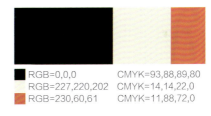

■ RGB=0,0,0　CMYK=93,88,89,80
■ RGB=227,220,202　CMYK=14,14,22,0
■ RGB=230,60,61　CMYK=11,88,72,0

2.3.2 具象形

在字体设计中,字体的具象形设计就是在保持字体结构完整的基础上,将具体的形象提炼概括,使其成为字体的某个部分或笔画,这些形象设计可以写实,也可以夸张,但最后设计出的字体要具有识别性,能让观众从图文中看到设计所要表达的含义。

饮料瓶身的主标题文字转角线条流畅、圆润,获得了水滴汇聚的视觉效果。而采用具象形的设计方法,使字母e的顶端与叶片结合,暗示产品中的天然成分。文字采用单一白色,在浓酒红色的液体衬托下更加醒目、清晰,具有较强的辨识性。

- RGB=91,18,25　　CMYK=56,98,91,47
- RGB=251,251,251　CMYK=2,1,1,0

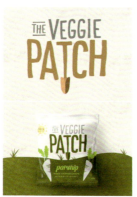

铁铲的图形与字母T的巧妙结合,可使人产生挖掘、探索的联想,暗示产品原料的天然、健康、纯粹性。适中的纯度与明度使画面整体色调较为温和,呈现出质朴、自然的特点,给人一种安宁、信赖的感觉。

- RGB=237,229,216　CMYK=9,11,16,0
- RGB=184,128,71　　CMYK=35,56,78,0
- RGB=137,130,122　CMYK=54,48,50,0
- RGB=128,131,42　　CMYK=59,45,100,2

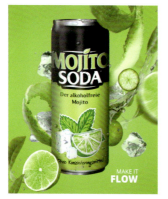

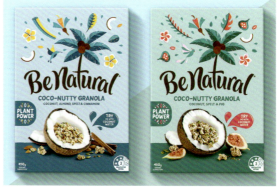

2.3.3 拆解重构形

在字体设计过程中，字体的拆解重构形设计就是将文字打散后再运用不同的方式重新将文字组合。其主要的目的就是打破原有的规则，创造新的字体形式。

总之，把文字转换成图形的形式运用到设计中，才能使字体设计具有强烈的视觉冲击力，才能使该设计被人们所理解并让人记忆深刻。

海报中的字母采用拆解重构的方式，多个字母被分割、重新排列，形成上下交错的布局方式，获得了较强的韵律感与秩序感。而字母的纵向排列可使人产生平滑线条的视觉联想，增强了画面的立体感。

RGB=40,40,40　　CMYK=81,77,75,54
RGB=252,252,252　CMYK=1,1,1,0

报纸的标题文字被拆解替换，并以正文文字填充至缺失部分，形成一个完整且层次分明的版式布局。文字采用单纯的黑色进行设计，与白色背景对比清晰，具有较强的辨识性，并给人留下规整、正式的印象。

RGB=255,255,255　CMYK=0,0,0,0
RGB=25,24,29　　CMYK=86,83,75,65

2.3.4 叠加形

在字体设计过程中，字体的叠加形设计就是将文字的笔画互相重叠或是将文字与文字、文字与图形等元素相互叠加，以增强画面的空间层次感。若是再加入些许图形元素，则会使画面更加丰富精彩。

啤酒瓶瓶身标签的文字边缘线条缠绕交叠，呈现出恰到好处的舒展形态，给人一种优美、沉醉、文艺的感觉。而褐色文字与白色标签形成鲜明的明暗对比，增强了文字的可读性。

RGB=254,249,253　　CMYK=1,4,0,0
RGB=105,81,79　　　CMYK=64,69,64,18

黑色文字与橙黄色文字叠加摆放，营造出海报画面前后的空间感与立体感，增强了海报的视觉吸引力。文字工整、方正，更严肃和正式。

RGB=255,255,255　　CMYK=0,0,0,0
RGB=249,177,0　　　CMYK=5,39,91,0
RGB=0,0,0　　　　　CMYK=93,88,89,80

2.3.5 方正形

在字体设计中，字体的方正形设计就是将文字原本弯曲的笔画更改成横平竖直、方方正正的笔画，赋予画面工整、端正的视觉感。如果加入些许其他元素，还会为画面增添趣味性，使其更具艺术感染力。

演唱会宣传海报以文字作为设计主体，以方正、工整的字母组合成斜向的矩形，为规整的版面中增添了不稳定感。结合左侧的萨克斯图案，使画面更加生动、更有趣味性。文字采用柠檬黄、橙色与橘红色，获得了由上至下颜色过渡的效果。

RGB=243,246,229　　CMYK=7,2,14,0
RGB=248,234,99　　 CMYK=9,7,69,0
RGB=246,198,70　　 CMYK=8,28,77,0
RGB=244,130,60　　 CMYK=4,62,77,0
RGB=244,93,66　　　CMYK=3,77,71,0

该报纸的主标题文字被拉伸放大并填满整个版面，又与右上方的正文文字界限分明，形成饱满、规整的文字布局。文字与图像交叠，增强了画面的层次感与空间感，减轻了大量文字带来的烦躁感。而海报整体以海蓝色为主，则强化了清凉、冷静的色彩感知力。

RGB=236,237,239　　CMYK=9,7,6,0
RGB=62,123,188　　 CMYK=78,49,9,0
RGB=118,168,191　　CMYK=58,26,22,0
RGB=163,138,142　　CMYK=43,48,38,0

2.3.6 共用形

在字体设计中,字体的共用形设计就是将文字之间具有联系的笔画共同使用。而且文字的每一处笔画都具有强烈的联系性。利用笔画之间的联系,将其合并利用,可使画面获得简洁、大方的视觉效果。如果再加入些许其他元素,还会起到丰富画面的作用。

该展览海报中的主体文字采用共用形的方式将字母笔画合并,呈现出联结、迷宫的样式,给人一种生趣、复古的感觉。而海报整体色彩呈低纯度的中黄色,色彩内敛、温和,突出了经典、复古的内涵。

RGB=235,222,190 CMYK=11,14,29,0
RGB=237,190,0 CMYK=13,30,92,0
RGB=154,41,11 CMYK=44,95,100,13
RGB=5,99,189 CMYK=88,61,0,0
RGB=38,31,15 CMYK=78,77,95,65

该画面中的文字共用一部分笔画,强化了作品的童趣感。果蔬、甜品以及餐具的卡通图案分布在文字之间,点明了家庭聚会的主题。而在深蓝色背景的衬托下,更显文字与图案的色彩温暖、明快,使画面洋溢着美味、温馨与幸福的气息。

RGB=45,46,74 CMYK=89,87,56,30
RGB=142,170,209 CMYK=50,29,9,0
RGB=253,251,230 CMYK=2,1,14,0
RGB=248,151,72 CMYK=3,53,73,0
RGB=172,43,84 CMYK=41,95,56,1

2.3.7 卷叶形

在字体设计中，字体的卷叶形设计就是在保持字体结构完整的基础上，将文字左或右、横或竖的笔画尾部卷起来。需要注意最后设计出的字体要具有辨识性。如果再加入些许其他元素，还会使画面更加醒目。

该作品中的字母首尾处都采用了卷叶形的设计方式，结合背景中由花纹元素组成的吉他图案，呈现出花朵盛开的效果，营造出蓬勃盎然、活泼俏皮的画面风格。

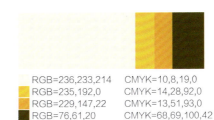

- RGB=236,233,214　　CMYK=10,8,19,0
- RGB=235,192,0　　　CMYK=14,28,92,0
- RGB=229,147,22　　　CMYK=13,51,93,0
- RGB=76,61,20　　　　CMYK=68,69,100,42

这是一幅插画风格的海报作品，文字的首尾部分卷曲、缠绕，结合四周的枝蔓图案，获得了流动、生长的效果，给人一种鲜活、充满生命力的视觉感受。

- RGB=76,57,50　　　CMYK=68,74,76,40
- RGB=246,247,249　　CMYK=4,3,2,0

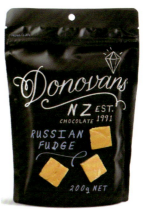

2.3.8 结合主题形

在字体设计中,字体的结合主题形设计就是根据内容来设计字体。如在文字中加入主题的元素,可使人一眼就看出该文字所要表达的内容,这样也会增强画面的趣味性。

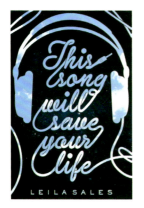

该书籍封面中蓝色的天空与蓝黑色的星空形成强烈的明暗对比,产成压抑与辽阔的冲撞。文字与耳机图案的结合将以音乐拯救他人的主题升华,丰富了读者的想象空间,给人一种意味深长的感觉。

RGB=2,18,34　　　　CMYK=99,92,71,62
RGB=255,255,155　　CMYK=0,0,0,0
RGB=104,183,239　　CMYK=59,17,0,0

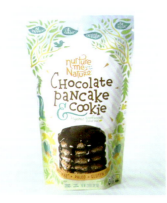

该巧克力饼干外包装的主体文字采用较为圆润的卡通手写字体,并与树枝相连,同时呼应了四角的植物图案,呈现出自然、生意盎然的效果。褐色的文字以及淡蓝色、嫩绿色、月光绿等色彩的运用,给人一种清新、淡雅、明快的感觉。

RGB=255,255,155　　CMYK=0,0,0,0
RGB=118,80,69　　　CMYK=58,71,71,18
RGB=231,147,61　　 CMYK=12,52,79,0
RGB=77,202,188　　 CMYK=64,0,37,0
RGB=169,205,177　　CMYK=40,9,37,0

2.4　字体的基本要素

　　字体设计是指对文字有规律地进行的设计安排。字体设计的基本要素包括字体、字形、字形库、字符、行距、字行长度、段间距、字母间距、字体分类、多种字体的运用等方面内容。
　　字体设计最重要的一点是与设计的主题保持统一,即要与其内容相一致,不能相互干扰、相互脱节,避免破坏整体设计的完整性。

2.4.1 字体

　　文字作为画面的形象要素之一，在画面中具有传递感情的功能，因而它必须具有视觉上的美感，能够给人以美的感受。所以设计出一种极具美感的字体是设计师的责任与追求。

　　在字体设计中，文字是由横、竖、点和圆弧等线条组合成的形态。

　　注意：设计出的字体可以通过名称识别，例如，Aparajita字体和Vrinda字体等。

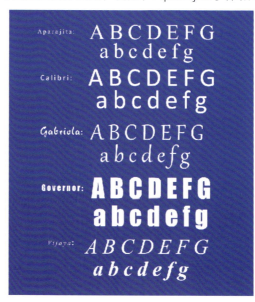

2.4.2 字形

字形,是指书写或显示文字的不同艺术风格。它包括多种图案变化,同时也保持了字体的特征。优秀的字形设计能让人过目不忘,既具有传递信息的功效,又能达到视觉审美的目的。相反,字形设计丑陋粗俗、组合零乱,使人看后心里感到不愉快,视觉上也难以产生美感。

字形包括粗细上的分类,如细体、印刷体、加粗、加重、黑体等,宽度上包括瘦体、宽体,角度的变化有斜体。

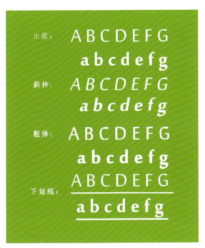

2.4.3 字形库

字体的字形库是指一整套字母、数字和标点符号的形状(包括大写字母和小写字母),一般用于印刷排版。例如明体就有明体的艺术风格,楷体就有楷体的艺术风格。一套拥有各种字体风格的字形,被称为字形库。

2.4.4 字符

字符是指字形库中单独的字母、数字和标点符号或字形库中的其他个体。

2.4.5 行距

字体设计中每行文字之间的空白距离就是行距，行距会使人在视觉上产生紧密感或舒缓感。

2.4.6 字行长度

在字体设计中,每行文字的水平长度就是字行长度,长度通常用英寸或毫米来度量。

2.4.7 段间距

在字体设计中,段间距是指在文章中段与段之间的距离(可用具体的数值来设定段落之间的距离)。段间距可使文章段落之间获得一定的空间,最终使读者可以轻松阅读。

2.4.8 字符间距

在字体设计中，字符间距是指在一篇文章中每个单词或数字字符间的距离，或同一行单词和标点符号间的距离，而且在一个单词中增加或减少字母间距可产生不同的设计效果。

2.4.9 字体分类

字体设计可以影响人们对文章的信息获取质量，而且良好的字体设计有利于增强文章的整体识别性，也具有传递内容信息的作用。

字体有多种分类方法，如果根据其在正文中的作用，大体可将字体分为两类，一类是正文字体，另一类是标题字体。

1. 正文字体

在字体设计中，正文字体要有较高的清晰度，主要用于正文区域。像Arial字体、Kartika字体和Shruti字体等正文字体都具备较为传统的文字外观，给人一种规整、正式的视觉感受，用在正文的长段落里效果较好。

2. 标题字体

在字体设计中，标题字体的主要作用是吸引人们的注意力或传递一种信息。而且标题字体大多数用于单个的或一组单词，尤其是在商品广告的文字设计上，更应该注意任何一条标题、任何一种字体标志都是有其自身内涵的，将它正确无误地传递给消费者某种信息，是文字设计的目的。像Impact字体、Governor字体和Hobo Std字体等适用于标题文字的字体都具备较为个性的文字外观，给人一种大气、醒目的视觉感受，用于标题恰到好处。

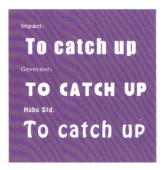

2.4.10 手写字体

在字体设计中，手写字体是一种由个人笔迹发展出来的书写字体。而且许多字母都会在末笔处将字母与字母连在一起，目的就是让人产生一种手写的感觉。手写字体一般多以装饰性文字的形式展示出来，如笔刷形式的字体、钢笔形式的字体和书法形式的字体等。

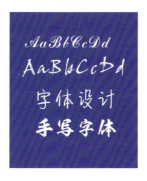

2.4.11 多种字体的运用

在一个需要大量文字的设计作品中，一般会选用多种字体来设计，并根据设计主题的要求，设计出具有特色的多种字体，这样有利于树立该设计良好的视觉形象。而且在设计时要避免字体之间发生冲突，这样才能创作富有个性的设计作品，使其整体设计能够使人产生审美愉悦感。

2.5　字体设计的色彩

　　色彩的属性是指色相、明度、纯度三种性质。它们分别代表着色彩的外貌、色彩的明暗程度和色彩的新鲜程度。色彩的重要来源是光，也可以说，没有光就没有色彩，而太阳光可被分解为红、橙、黄、绿、青、蓝、紫等色彩，各种色光的波长又是不相同的。

红——780～610nm
橙——610～590hm
黄——590～570nm
绿——570～490nm
青——490～480nm
蓝——480～450nm
紫——450～380nm

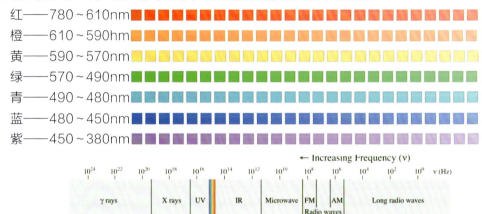

2.5.1 色相

色相是指颜色的基本相貌,它是色彩的首要特性,也是区别色彩的最精确的准则。色相是由原色、间色、复色组成的。不同颜色的色相不同是因为它们的波长不同,即使同一类颜色也要分不同的色相,如红色可分为鲜红、大红、橘红等,蓝色可分为湖蓝、蔚蓝、钴蓝等,灰色又可分为红灰、蓝灰、紫灰等。人眼可分辨出大约100多种不同的颜色。

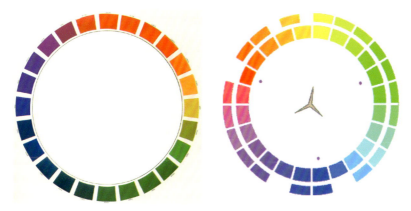

2.5.2 明度

明度是眼睛对光源和物体表面明暗程度的感觉,明度也是指色彩的明暗程度。明度一般可分为九个级别,最暗为1,最亮为9,并划分出三种基调。

1—3级低明度的暗色调,给人的感觉是沉着、厚重、忠实。

4—6级中明度色调,给人的感觉是安逸、柔和、高雅。

7—9级高明度的亮色调,给人感觉是清新、明快、华美。

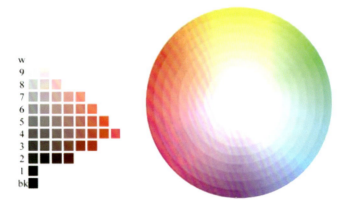

2.5.3 纯度

纯度又称为饱和度，是指色彩的鲜艳程度。纯度在色彩搭配上能强调主题和增强视觉表现力。纯度较高的颜色会给人以强烈的刺激感，能够给人留下深刻的印象，但过度使用也容易造成疲倦感。当其与一些低明度的颜色搭配时则会显得细腻舒适。纯度也可分为三种基调。

高纯度——8级至10级为高纯度，可使人产生强烈、鲜明、生动的感觉。

中纯度——4级至7级为中纯度，可使人产生适当、温和的平静感觉。

低纯度——1级至3级为低纯度，可使人产生细腻、雅致、朦胧的感觉。

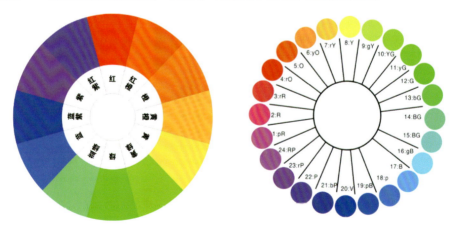

2.6 字体设计的色彩分析

颜色通常都由主色、辅助色、点缀色等色彩组成。而字体设计中的色彩搭配要注重色彩的全面性，不要使色彩偏于一个方向，否则会使作品过于单调乏味。

2.6.1　主色

　　主色是字体设计中色调的主基调，起着主导的作用，能够让设计的整体色彩搭配看起来更为和谐，在整体造型设计中占有不可忽视的地位。一般来说，作品中占据的面积最大的颜色即为主色。

2.6.2 辅助色

　　辅助色是字体设计中的陪衬色彩，主要起辅助和补充作用。它可以与主色是邻近色，也可以是互补色，不同的辅助色会改变设计的基调，由此可见辅助色对色彩搭配的重要性。

2.6.3 点缀色

　　点缀色在字体设计中是占极小面积的色彩,不仅易于发生变化,还能影响整体造型效果,同时可以影响整体设计风格、彰显所设计字体应有的魅力,是字体设计的点睛之笔,是整个设计的亮点所在。

2.6.4 邻近色

邻近色就是在色相环内相隔45°左右的两种颜色，并且将这两种颜色搭配在一起可以使整体画面更加协调统一。邻近色的色调因为色距较近，即便有变化也很协调，因为它们中都含有相同的色素。

如红、橙、黄以及蓝、绿、紫是两组邻近色。

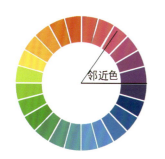

邻近色构成的特点如下。
邻近色效果和谐、柔和，避免了同类色的单调感，是属于色相对比中的弱对比。
邻近色的色组方案如下。

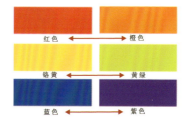

该儿童玩具包装设计作品，主体文字采用浅紫色与蓝紫色两种邻近色进行组合，获得了梦幻、浪漫的视觉效果。而产品的文字介绍部分同背景的装饰图案对比较为鲜明，给人一种浓郁、鲜艳的视觉感受，更显活泼、年轻、灵动。

RGB=224,119,238　　CMYK=32,58,0,0
RGB=106,52,250　　 CMYK=78,75,0,0
RGB=243,220,248　　CMYK=7,18,0,0
RGB=255,255,255　　CMYK=0,0,0,0

2.6.5 对比色

对比色是色相环内相隔120°左右的两种颜色，并且将两种颜色搭配在一起可以使整体画面更加对立冲突。如红与黄绿、红与蓝绿、橙与紫、黄与蓝等色组。

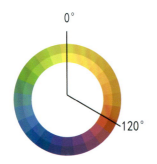

对比色构成的特点如下。
对比色常给人一种强烈、明快、醒目、具有冲击力的感觉，容易引起视觉疲劳或使人精神亢奋。
对比色的色组方案如下。

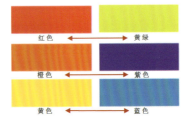

该音乐节宣传海报采用红色、青色、深紫色、橘黄色等多种色彩进行搭配，深紫色的不规则图形与青色的字母以及橘黄色的箭头图形之间形成强烈的对比，呈现出绚丽、丰富的视觉效果，给人留下了华丽、时尚、兴奋的印象。

RGB=0,0,0　　　　CMYK=93,88,89,80
RGB=74,204,179　 CMYK=64,0,42,0
RGB=74,0,110　　 CMYK=89,100,49,3
RGB=249,196,68　 CMYK=6,29,77,0
RGB=253,237,196 CMYK=3,9,28,0
RGB=211,17,41　　CMYK=21,100,89,0

第3章
字体设计基础色

文字设计的基础色可分为红、橙、黄、绿、青、蓝、紫、黑、白、灰,而且每种色彩都有自己的特点,给人的感觉也截然不同,有的会让人兴奋,有的会让人忧伤,有的会让人感到充满活力,有的则会让人感到神秘莫测。合理地应用和搭配色彩,可以令设计作品中的文字与观者产生更好的心理互动。

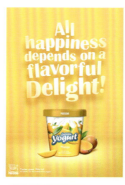

3.1 红色

3.1.1 认识红色

红色： 红色属于暖色调，具有性格张扬、外向奔放的色彩属性，象征着生命、活力、健康、热情、朝气、明媚。红色是一种视觉刺激性很强的颜色，与其他颜色一起搭配，会显得格外抢眼。

洋红色
RGB=207,0,112
CMYK=24,98,29,0

鲜红色
RGB=216,0,15
CMYK=19,100,100,0

鲑红色
RGB=242,155,135
CMYK=5,51,41,0

威尼斯红色
RGB=200,8,21
CMYK=27,100,100,0

胭脂红色
RGB=215,0,64
CMYK=19,100,69,0

山茶红色
RGB=220,91,111
CMYK=17,77,43,0

壳黄红色
RGB=248,198,181
CMYK=3,31,26,0

宝石红色
RGB=200,8,82
CMYK=28,100,54,0

玫瑰红色
RGB=230,28,100
CMYK=11,94,40,0

浅玫瑰红色
RGB=238,134,154
CMYK=8,60,24,0

浅粉红色
RGB=252,229,223
CMYK=1,15,11,0

灰玫红色
RGB=194,115,127
CMYK=30,65,39,0

朱红色
RGB=233,71,41
CMYK=9,85,86,0

火鹤红色
RGB=245,178,178
CMYK=4,41,22,0

勃艮第酒红色
RGB=102,25,45
CMYK=56,98,75,37

优品紫红色
RGB=225,152,192
CMYK=14,51,5,0

3.1.2 红色搭配

色彩调性：甜美、热情、活力、欢快、火焰、兴奋、敌对、警告。
常用主题色：

CMYK: 0,96,95,0　　CMYK: 11,94,40,0　　CMYK: 24,98,29,0　　CMYK: 30,65,39,0　　CMYK: 4,41,22,0　　CMYK: 56,98,75,37

常用色彩搭配

CMYK: 34,100,100,1　　CMYK: 0,93,79,0　　CMYK: 11,94,40,0　　CMYK: 56,98,75,37
CMYK: 16,61,84,0　　CMYK: 84,84,74,63　　CMYK: 0,0,0,0　　CMYK: 5,11,14,0

威尼斯红搭配琥珀色，色调偏暖，可以营造出热情、欢快、兴奋的画面氛围。

朱红搭配黑色，两种高强度色彩的搭配，使作品更具冲击力与传递性。

白色与玫瑰红色搭配，赋予画面以娇艳、活泼、明媚的气息。

勃艮第酒红与奶檬色两种颜色纯度与明度差异较大，两者搭配提升了色彩的对比度，增强了作品的视觉刺激性。

配色速查

| 休闲 | 俏皮 | 甜蜜 | 危险 |

CMYK: 28,89,89,0　　CMYK: 9,6,77,0　　CMYK: 83,80,78,64　　CMYK: 0,27,13,0
CMYK: 0,0,0,0　　CMYK: 44,3,0,0　　CMYK: 17,6,8,0　　CMYK: 59,0,70,0
CMYK: 98,86,35,2　　CMYK: 0,95,41,0　　CMYK: 0,86,53,0　　CMYK: 8,51,93,0

该海报主体文字采用圆润、俏皮的卡通字体，结合可爱的卡通元素，整体给人以欢快、风趣的印象，易获得消费者的喜爱。

色彩点评

- 玫瑰红文字与墨绿色图案对比分明，给人以活泼、俏皮的印象。
- 白色文字与绿色背景搭配，给人一种清爽、简单之感，有利于信息的传递。

CMYK: 82,41,86,2
CMYK: 3,5,4,0
CMYK: 0,92,45,0
CMYK: 85,85,89,76

推荐色彩搭配

C: 0	C: 70	C: 2
M: 0	M: 65	M: 97
Y: 0	Y: 69	Y: 85
K: 0	K: 23	K: 0

C: 2	C: 89	C: 0
M: 94	M: 51	M: 16
Y: 56	Y: 100	Y: 0
K: 0	K: 19	K: 0

C: 0	C: 70	C: 2
M: 0	M: 65	M: 97
Y: 0	Y: 69	Y: 85
K: 0	K: 23	K: 0

　　该饮品海报中的文字作为辅助元素，采用与产品包装相同的色彩与字体，保持了整体风格的统一，给人一种甜蜜、鲜活、清新的感觉。

色彩点评

- 浅粉红作为海报背景色，营造出甜蜜、清新、明快的画面氛围，提升了产品的视觉吸引力。
- 草莓红文字与饮品瓶身色彩一致，与背景形成纯度对比，丰富了画面的视觉效果。
- 嫩绿色文字与红色主色调形成鲜明对比，提升了色彩的对比，并使画面更加鲜活、灵动。

CMYK: 0,25,11,0
CMYK: 2,93,60,0
CMYK: 27,99,100,0
CMYK: 39,6,96,0

推荐色彩搭配

C: 68	C: 3	C: 13
M: 42	M: 58	M: 3
Y: 100	Y: 5	Y: 75
K: 2	K: 0	K: 0

C: 8	C: 9	C: 45
M: 93	M: 4	M: 0
Y: 53	Y: 31	Y: 66
K: 0	K: 0	K: 0

C: 3	C: 4	C: 34
M: 25	M: 95	M: 9
Y: 17	Y: 39	Y: 68
K: 0	K: 0	K: 0

3.2　橙色

3.2.1　认识橙色

橙色： 橙色兼具红色的热情和黄色的开朗，能让人联想到丰收的季节、温暖的阳光以及成熟的橙子，是繁荣与骄傲的象征。但它同红色一样不宜使用过多，过度使用则会使人产生烦躁感，对于神经紧张和易怒的人来讲，它并不是一种合适的颜色。

橘色
RGB=238,115,0
CMYK=7,68,97,0

柿子橙色
RGB=242,142,56
CMYK=6,56,80,0

橙色
RGB=255,165,1
CMYK=0,46,91,0

阳橙色
RGB=229,169,107
CMYK=14,41,60,0

橘红色
RGB=228,204,169
CMYK=14,23,36,0

热带橙色
RGB=181,133,84
CMYK=37,53,71,0

橙黄色
RGB=202,105,36
CMYK=26,70,94,0

杏黄色
RGB=106,75,32
CMYK=59,69,98,28

米色
RGB=228,204,169
CMYK=14,23,36,0

驼色
RGB=250,194,112
CMYK=4,31,60,0

琥珀色
RGB=244,164,96
CMYK=5,46,64,0

咖啡色
RGB=202,105,36
CMYK=26,70,94,0

蜂蜜色
RGB=250,194,112
CMYK=4,31,60,0

沙棕色
RGB=244,164,96
CMYK=5,46,64,0

巧克力色
RGB=85,37,0
CMYK=60,84,100,49

棕褐色
RGB=139,69,19
CMYK=49,79,100,18

3.2.2 橙色搭配

色彩调性： 青春、丰收、温暖、亲切、绚丽、成熟、炽热、烦躁。

常用主题色：

CMYK: 6,56,94,0　　CMYK: 7,71,75,0　　CMYK: 5,46,64,0　　CMYK: 26,69,93,0　　CMYK: 9,75,98,0　　CMYK: 49,79,100,18

常用色彩搭配

CMYK: 6,56,94,0　　　　CMYK: 7,71,75,0　　　　CMYK: 0,32,38,0　　　　CMYK: 48,90,100,20
CMYK: 14,98,100,0　　　CMYK: 88,51,100,19　　　CMYK: 17,13,84,0　　　CMYK: 78,72,69,39

阳橙色与朱红色两种暖色调色彩搭配，赋予画面以阳光、明媚、振奋的气息。

红橙色搭配墨绿色，两者形成对比色，增强了作品的视觉冲击力。

浅柿色搭配茉莉色，使画面充满温馨、鲜活的气息，给人以愉悦、和煦的印象。

成熟的棕褐色搭配沉稳的炭灰色，使文字给人一种冷静、理性的感觉，强化了作品的严谨性。

配色速查

丰盈	复古	温柔	刺激

CMYK: 27,20,2 0,0　　CMYK: 5,37,84,0　　　CMYK: 0,33,12,0　　　CMYK: 87,100,20,0
CMYK: 0,62,92,0　　　CMYK: 84,47,100,11　　CMYK: 49,68,90,10　　CMYK: 5,44,42,0
CMYK: 78,75,67,39　　CMYK: 0,96,96,0　　　CMYK: 0,0,0,0　　　　CMYK: 9,22,89,0

该海报中的主体文字位于图像下方，版面呈垂直分布，给人一种一目了然、清晰的感觉。同时文字色彩与食品相互呼应，给人留下美味、香气四溢的印象。

色彩点评

- 阳橙色文字与食品色彩相互映衬，形成暖色调搭配，营造出美味、温暖、明亮的画面氛围。
- 深灰色背景色彩深沉，明度较低，给人一种平稳、安定、信赖之感，同时与前景元素、文字形成层次对比，使作品更加醒目。

CMYK: 80,73,72,45
CMYK: 0,60,92,0
CMYK: 79,56,100,26
CMYK: 0,0,0,0

推荐色彩搭配

C: 53　C: 6　　C: 74
M: 45　M: 18　M: 66
Y: 48　Y: 72　Y: 100
K: 0 　K: 0 　K: 43

C: 82　C: 0　　C: 30
M: 77　M: 70　M: 0
Y: 75　Y: 90　Y: 53
K: 56　K: 0 　K: 0

C: 85　C: 63　C: 3
M: 85　M: 26　M: 40
Y: 89　Y: 100　Y: 58
K: 76　K: 0 　K: 0

该印刷海报将文字与简约的星月、火焰等图形结合，呈现出生动、风趣的视觉效果，提升了作品的表现力，给人一种别具一格、妙趣横生的感觉。

色彩点评

- 海报以深紫色为背景色，色彩纯度较高，给人以浓郁、饱满、神秘的印象。
- 橙红色与茉莉黄色作为文字主色，色调偏暖，与背景形成强烈的对比。

CMYK: 84,100,63,47
CMYK: 3,80,71,0
CMYK: 3,1,25,0
CMYK: 3,25,63,0
CMYK: 23,57,0,0

推荐色彩搭配

C: 69　C: 7　　C: 35
M: 100　M: 31　M: 0
Y: 28　Y: 52　Y: 15
K: 0 　K: 0 　K: 0

C: 15　C: 3　　C: 6
M: 43　M: 24　M: 94
Y: 16　Y: 61　Y: 93
K: 0 　K: 0 　K: 0

C: 4　　C: 0　　C: 56
M: 5　　M: 69　M: 85
Y: 47　Y: 67　Y: 0
K: 0 　K: 0 　K: 0

3.3　黄色

3.3.1　认识黄色

黄色： 黄色为暖色调，是所有颜色中光感最强、最活跃的颜色。黄色具有膨胀、扩展、前进的色彩属性，所以色彩略显温暖、热情之余，还会给人留下冷漠、高傲、敏感的视觉印象。

黄色
RGB=255,255,0
CMYK=10,0,83,0

铬黄色
RGB=253,208,0
CMYK=6,23,89,0

金色
RGB=255,215,0
CMYK=5,19,88,0

香蕉黄色
RGB=255,235,85
CMYK=6,8,72,0

鲜黄色
RGB=255,234,0
CMYK=7,7,87,0

月光黄色
RGB=155,244,99
CMYK=7,2,68,0

柠檬黄色
RGB=240,255,0
CMYK=17,0,84,0

万寿菊黄色
RGB=247,171,0
CMYK=5,42,92,0

香槟黄色
RGB=255,248,177
CMYK=4,3,40,0

奶黄色
RGB=255,234,180
CMYK=2,11,35,0

土著黄色
RGB=186,168,52
CMYK=36,33,89,0

黄褐色
RGB=196,143,0
CMYK=31,48,100,0

卡其黄色
RGB=176,136,39
CMYK=40,50,96,0

含羞草黄色
RGB=237,212,67
CMYK=14,18,79,0

芥末黄色
RGB=214,197,96
CMYK=23,22,70,0

灰菊色
RGB=227,220,161
CMYK=16,12,44,0

3.3.2 黄色搭配

色彩调性： 高贵、明快、开朗、年轻、鲜活、阳光、庸俗、吵闹。
常用主题色：

CMYK: 5,19,88,0　　CMYK: 6,8,72,0　　CMYK: 5,42,92,0　　CMYK: 2,11,35,0　　CMYK: 31,48,100,0　　CMYK: 23,22,70,0

常用色彩搭配

CMYK: 5,19,88,0　　　　CMYK: 2,11,35,0　　　　CMYK: 49,50,100,1　　CMYK: 5,42,92,0
CMYK: 71,34,20,0　　　CMYK: 82,51,99,16　　　CMYK: 3,3,35,0　　　　CMYK: 36,82,88,2

金黄色搭配蓝色，两者间形成强烈的冷暖对比色，给人一种醒目、鲜活的感觉。　　奶黄色搭配深青绿色，营造出自然、温馨的画面氛围，使作品更具亲和力。　　香槟黄搭配苔绿色，形成邻近色对比，给人一种温暖、高端的感觉。　　万寿菊黄与红陶色搭配，呈现出富丽、明亮、温暖的视觉效果。

配色速查

低沉	璀璨	阳光	个性

CMYK: 9,16,41,0　　　　CMYK: 5,33,76,0　　　　CMYK: 4,80,88,0　　　　CMYK: 90,57,68,18
CMYK: 25,70,100,0　　 CMYK: 7,4,86,0　　　　　CMYK: 0,46,91,0　　　　CMYK: 0,91,56,0
CMYK: 92,73,39,2　　　CMYK: 81,93,7,0　　　　 CMYK: 11,9,5,0　　　　　CMYK: 9,4,35,0

该宠物食品包装采用对称式的文字排版方式，给人一种均衡、稳定、安心的视觉印象。同时与简约的动物图形结合，增强了包装的亲和感。

色彩点评

- 包装以橙色与淡金色为主要色彩，色彩温暖、明媚，格调高端、吸睛。
- 香槟黄色的主体文字与上方色彩相互呼应，营造出温馨、和煦的画面氛围。
- 深青色与白色文字的少量运用，在完善产品信息的同时也丰富了包装的色彩。

CMYK: 20,20,50,0
CMYK: 7,65,96,0
CMYK: 9,11,36,0
CMYK: 100,85,44,8
CMYK: 64,1,17,0

推荐色彩搭配

C: 5	C: 100	C: 10
M: 9	M: 100	M: 0
Y: 34	Y: 57	Y: 81
K: 0	K: 13	K: 0

C: 5	C: 5	C: 71
M: 64	M: 35	M: 62
Y: 94	Y: 51	Y: 73
K: 0	K: 0	K: 23

C: 10	C: 1	C: 98
M: 18	M: 1	M: 80
Y: 69	Y: 1	Y: 41
K: 0	K: 0	K: 5

饮品、气泡与文字组合，提升了文字的设计感与趣味性，给人以灵动、俏皮、趣味横生的印象，增强了该印刷海报的视觉感染力。

色彩点评

- 文字采用月光黄、玫瑰红与白色搭配的方式，色彩热情、明快，给人一种欢快、兴奋的印象。
- 深蓝色背景色彩明度较低，格调深沉、静谧，使文字更加鲜明。

CMYK: 100,100,60,37
CMYK: 3,16,55,0
CMYK: 0,0,0,0
CMYK: 0,92,37,0

推荐色彩搭配

C: 2	C: 0	C: 13
M: 32	M: 0	M: 98
Y: 81	Y: 0	Y: 66
K: 0	K: 0	K: 0

C: 98	C: 1	C: 11
M: 100	M: 5	M: 1
Y: 57	Y: 16	Y: 84
K: 11	K: 0	K: 0

C: 7	C: 4	C: 85
M: 48	M: 60	M: 100
Y: 92	Y: 26	Y: 28
K: 0	K: 0	K: 0

3.4　绿色

3.4.1　认识绿色

绿色： 绿色是大自然中最常见的颜色，当人看到绿色时很容易联想到与自然相关的对象，例如树叶、蔬菜、禾苗等。绿色具有新生、希望、健康、平和、安稳的含义。

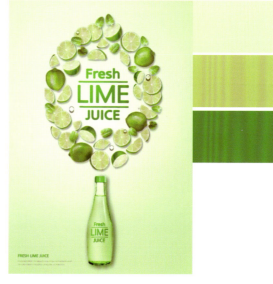

黄绿色
RGB=216,230,0
CMYK=25,0,90,0

苹果绿色
RGB=158,189,25
CMYK=47,14,98,0

墨绿色
RGB=0,64,0
CMYK=90,61,100,44

叶绿色
RGB=135,162,86
CMYK=55,28,78,0

草绿色
RGB=170,196,104
CMYK=42,13,70,0

苔藓绿色
RGB=136,134,55
CMYK=46,45,93,1

芥末绿色
RGB=183,186,107
CMYK=36,22,66,0

橄榄绿色
RGB=98,90,5
CMYK=66,60,100,22

枯叶绿色
RGB=174,186,127
CMYK=39,21,57,0

碧绿色
RGB=21,174,105
CMYK=75,8,75,0

绿松石绿色
RGB=66,171,145
CMYK=71,15,52,0

青瓷绿色
RGB=123,185,155
CMYK=56,13,47,0

孔雀石绿色
RGB=0,142,87
CMYK=82,29,82,0

铬绿色
RGB=0,101,80
CMYK=89,51,77,13

孔雀绿色
RGB=0,128,119
CMYK=85,40,58,1

钴绿色
RGB=106,189,120
CMYK=62,6,66,0

3.4.2 绿色搭配

色彩调性： 春天、自然、和平、安全、生长、希望、复古、清新、健康。

常用主题色：

CMYK：47,14,98,0　　CMYK：62,6,66,0　　CMYK：82,29,82,0　　CMYK：90,61,100,44　　CMYK：37,0,82,0　　CMYK：46,45,93,1

常用色彩搭配

CMYK：25,0,77,0
CMYK：83,80,77,63

CMYK：47,14,98,0
CMYK：6,5,0,0

CMYK：71,14,52,0
CMYK：49,49,0,0

CMYK：89,51,100,19
CMYK：13,9,22,0

嫩绿色与黑色搭配，色彩深沉、清新，充满自然、安全的气息。

苹果绿与淡灰色搭配，营造出清新、盎然、通透的画面氛围。

绿松石绿搭配紫色，给人一种古典、优雅、端庄的视觉印象。

深绿色与淡灰色搭配，形成明度对比，丰富了画面的色彩层次。

配色速查

自然	生长	悠闲	静谧

CMYK：75,51,100,13
CMYK：20,12,36,0
CMYK：51,100,100,34

CMYK：2,2,2,0
CMYK：21,19,92,0
CMYK：34,0,50,0

CMYK：0,0,0,0
CMYK：82,31,100,0
CMYK：29,5,59,0

CMYK：58,48,100,3
CMYK：13,9,12,0
CMYK：39,61,82,1

该海报采用对称居中的排版方式，将文字置于版面正中，给人一种稳定、简约的感觉。而四周的水彩果蔬图案则赋予作品鲜活、清新的质感，营造出盎然、明快、惬意的画面氛围。

■ 色彩点评

- 白色作为海报背景色，给人一种清爽、简单的感觉。
- 碧绿色作为海报主色，色彩清新、灵动，格调惬意、通透。
- 文字采用苔绿色与青绿色，形成同类色间的冷暖对比，使海报色彩更加丰富，更富有神采。

CMYK: 4,2,6,0
CMYK: 79,21,84,0
CMYK: 52,50,100,2
CMYK: 51,12,51,0
CMYK: 15,53,28,0

推荐色彩搭配

C: 7	C: 92	C: 6	C: 46	C: 27	C: 12	C: 41	C: 55	C: 5
M: 7	M: 62	M: 29	M: 82	M: 6	M: 19	M: 0	M: 55	M: 62
Y: 11	Y: 100	Y: 45	Y: 61	Y: 34	Y: 70	Y: 42	Y: 100	Y: 32
K: 0	K: 46	K: 0	K: 4	K: 0	K: 0	K: 0	K: 7	K: 0

该文字与食品实物构图井然有序、一目了然，增强了产品信息的阅读性，更便于消费者了解产品。

■ 色彩点评

- 苹果绿色与油绿色包装形成同类色对比，整体给人一种自然、鲜活的印象。
- 白色文字与嫩绿色文字对比，突出了文字的层级关系。

CMYK: 70,33,94,0
CMYK: 33,5,79,0
CMYK: 17,44,85,0
CMYK: 4,4,0,0

推荐色彩搭配

C: 21	C: 84	C: 14	C: 10	C: 68	C: 51	C: 35	C: 15	C: 39
M: 5	M: 64	M: 13	M: 18	M: 48	M: 100	M: 3	M: 98	M: 17
Y: 57	Y: 100	Y: 10	Y: 41	Y: 98	Y: 100	Y: 94	Y: 62	Y: 38
K: 0	K: 48	K: 0	K: 0	K: 6	K: 35	K: 0	K: 0	K: 0

3.5 青色

3.5.1 认识青色

青色： 青色在可见光谱中介于绿色和蓝色之间，属于电磁波里可见光的高频段，所以青色属于冷色调，常给人一种理性、沉静、悠远、含蓄的感觉。青色与不同颜色搭配时，给人的感受是千差万别的，当青色与白色搭配时让人感觉温和、清爽；当青色与深蓝色搭配时则给人理性、专业之感。

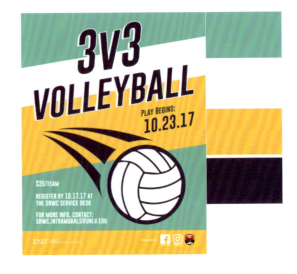

青色
RGB=0,255,255
CMYK=55,0,18,0

群青色
RGB=0,61,153
CMYK=99,84,10,0

瓷青色
RGB=175,224,224
CMYK=37,1,17,0

水青色
RGB=88,195,224
CMYK=62,7,15,0

铁青色
RGB=82,64,105
CMYK=89,83,44,8

石青色
RGB=0,121,186
CMYK=84,48,11,0

淡青色
RGB=225,255,255
CMYK=14,0,5,0

藏青色
RGB=0,25,84
CMYK=100,100,59,22

深青色
RGB=0,78,120
CMYK=96,74,40,3

青绿色
RGB=0,255,192
CMYK=58,0,44,0

白青色
RGB=228,244,245
CMYK=14,1,6,0

清漾青色
RGB=55,105,86
CMYK=81,52,72,10

天青色
RGB=135,196,237
CMYK=50,13,3,0

青蓝色
RGB=40,131,176
CMYK=80,42,22,0

青灰色
RGB=116,149,166
CMYK=61,36,30,0

浅葱色
RGB=210,239,232
CMYK=22,0,13,0

3.5.2 青色搭配

色彩调性： 洁净、澄澈、雅致、文静、沉稳、深远、严肃、消极、冰冷。
常用主题色：

CMYK: 55,0,18,0　　CMYK: 50,13,3,0　　CMYK: 37,1,17,0　　CMYK: 84,48,11,0　　CMYK: 62,7,15,0　　CMYK: 96,74,40,3

常用色彩搭配

CMYK: 55,0,18,0　　CMYK: 50,13,3,0　　CMYK: 58,0,44,0　　CMYK: 96,74,40,3
CMYK: 98,83,50,17　CMYK: 38,100,96,3　CMYK: 0,0,0,0　　　CMYK: 7,21,10,0

青色搭配深青色，突出了色彩的层次感，使画面质感更加丰富。

天青色与酒红色搭配，格调高端、优雅、大气。

青绿色与白色搭配，获得了简洁、清爽的视觉效果，呈现出极简风格。

深青色搭配奶咖色，将温柔与深沉结合，活跃了画面的气氛。

配色速查

| 欢快 | 细腻 | 鲜明 | 运动 |

CMYK: 90,62,20,0　　CMYK: 72,18,57,0　　CMYK: 4,35,89,0　　　CMYK: 31,0,6,0
CMYK: 9,0,83,0　　　CMYK: 3,3,4,0　　　CMYK: 100,98,54,22　CMYK: 90,57,61,12
CMYK: 0,61,9,0　　　CMYK: 17,38,36,0　　CMYK: 62,1,38,0　　　CMYK: 2,70,70,0

画面中人物与透视线条元素的运用，增强了海报的动感与空间感。而文字的立体化设计则增强了海报的立体感，使作品的视觉效果更加丰富。

色彩点评

- 青瓷色与背景色形成明暗对比，可使观者目光集中在人物图案与文字上方，提升了视觉吸引力。
- 墨灰色作为海报背景色，色彩明度较低，风格深沉、炫酷。
- 白色作为点缀色，使整体色彩更加清爽、明亮，活跃了画面气氛。

CMYK: 73,77,87,59
CMYK: 0,0,0,0
CMYK: 55,2,33,0
CMYK: 82,46,50,0

推荐色彩搭配

C: 76	C: 91	C: 4	C: 84	C: 18	C: 100	C: 36	C: 86	C: 67
M: 14	M: 80	M: 36	M: 44	M: 15	M: 100	M: 0	M: 81	M: 23
Y: 51	Y: 58	Y: 87	Y: 51	Y: 13	Y: 56	Y: 21	Y: 81	Y: 22
K: 0	K: 29	K: 0	K: 0	K: 0	K: 8	K: 0	K: 68	K: 0

该宠物食品包装，其文字字形纤细、端正、规整，获得了简洁、秀丽的视觉效果，给人一种简单、一目了然的视觉印象。

色彩点评

- 食品包装以石青色作为主色，获得了清凉、广阔、通透的视觉效果。
- 深青色文字与白色文字醒目、清晰，具有较高的辨识度。
- 棕黄色猫咪图案与青色调包装形成冷暖对比，增添了温馨、亲切的气息。

CMYK: 3,3,3,0
CMYK: 75,20,15,0
CMYK: 73,4,43,0
CMYK: 90,61,23,0
CMYK: 27,60,84,0

推荐色彩搭配

C: 0	C: 43	C: 80	C: 34	C: 98	C: 11	C: 41	C: 70	C: 73
M: 0	M: 41	M: 34	M: 24	M: 81	M: 37	M: 16	M: 12	M: 20
Y: 0	Y: 65	Y: 29	Y: 22	Y: 59	Y: 48	Y: 17	Y: 12	Y: 46
K: 0	K: 0	K: 0	K: 0	K: 32	K: 0	K: 0	K: 0	K: 0

3.6 蓝色

3.6.1 认识蓝色

蓝色： 蓝色是最极端的冷色调，会让人联想到自由宽广的宇宙、天空、海洋。蓝色还具有理性、科技的色彩特征，所以常应用于与科技相关的设计作品中，例如科技海报、汽车广告等。

蓝色
RGB=0,0,255
CMYK=92,75,0,0

天蓝色
RGB=0,127,255
CMYK=80,50,0,0

蔚蓝色
RGB=4,70,166
CMYK=96,78,1,0

普鲁士蓝色
RGB=0,49,83
CMYK=100,88,54,23

矢车菊蓝色
RGB=100,149,237
CMYK=64,38,0,0

深蓝色
RGB=1,1,114
CMYK=100,100,54,6

道奇蓝色
RGB=30,144,255
CMYK=75,40,0,0

宝石蓝色
RGB=31,57,153
CMYK=96,87,6,0

午夜蓝色
RGB=0,51,102
CMYK=100,91,47,9

皇室蓝色
RGB=65,105,225
CMYK=79,60,0,0

浓蓝色
RGB=0,90,120
CMYK=92,65,44,4

蓝黑色
RGB=0,14,42
CMYK=100,99,66,57

爱丽丝蓝色
RGB=240,248,255
CMYK=8,2,0,0

水晶蓝色
RGB=185,220,237
CMYK=32,6,7,0

孔雀蓝色
RGB=0,123,167
CMYK=84,46,25,0

水墨蓝色
RGB=73,90,128
CMYK=80,68,37,1

3.6.2 蓝色搭配

色彩调性： 安静、清凉、广阔、理性、悠远、科技、沉闷、压抑。

常用主题色：

| CMYK: 92,75,0,0 | CMYK: 80,50,0,0 | CMYK: 96,87,6,0 | CMYK: 84,46,25,0 | CMYK: 32,6,7,0 | CMYK: 80,68,37,1 |

常用色彩搭配

CMYK: 64,38,0,0
CMYK: 0,96,95,0

矢车菊蓝与鲜红色形成强烈的冷暖对比色，具有强烈的视觉冲击力。

CMYK: 68,9,0,0
CMYK: 95,100,51,2

蓝色与浓蓝紫色搭配，形成邻近色对比，给人一种广阔、高端、大气的印象。

CMYK: 80,68,37,1
CMYK: 4,28,24,0

水墨蓝搭配淡粉色，整体色彩纯度适宜，给人一种安静、内敛、优雅之感。

CMYK: 92,75,0,0
CMYK: 91,86,87,78

蓝色搭配黑色，呈现出低明度的视觉效果，给人一种锐利、深沉的感觉。

配色速查

含蓄	文静	严肃	简单

CMYK: 84,74,0,0	CMYK: 100,100,59,18	CMYK: 0,5,0,0	CMYK: 9,11,61,0
CMYK: 6,5,0,0	CMYK: 16,42,0,0	CMYK: 100,100,62,38	CMYK: 100,90,2,0
CMYK: 58,52,0,0	CMYK: 1,10,0,0	CMYK: 77,29,10,0	CMYK: 15,11,16,0

该印刷海报的文字布局饱满，呈均衡对称的形态，给人一种稳定、富于秩序的感觉。而藤蔓元素与笔画末端的结合，则洋溢着灵动、浪漫的气息。

色彩点评

- 普鲁士蓝作为海报背景色，色彩深沉、沉重，给人一种严肃、郑重的感觉。
- 天蓝色作为文字主色，与背景形成明度对比，强化了画面的层次感，给人一种清新、明媚、恬淡的感觉。

CMYK：98,87,55,29
CMYK：52,0,7,0
CMYK：2,2,0,0

推荐色彩搭配

C: 100	C: 0	C: 85	C: 63	C: 9	C: 98	C: 53	C: 100	C: 66
M: 94	M: 0	M: 52	M: 40	M: 8	M: 82	M: 4	M: 100	M: 0
Y: 69	Y: 0	Y: 16	Y: 0	Y: 6	Y: 41	Y: 11	Y: 51	Y: 32
K: 60	K: 0	K: 0	K: 0	K: 0	K: 5	K: 0	K: 2	K: 0

文字作为该海报的主体元素位于版面中央，呈阶梯状排列，丰富了画面的层次感与韵律感，强化了作品的秩序性与文字的阅读性。

色彩点评

- 淡粉色背景色彩柔和，营造出淡雅、温柔的画面氛围。
- 宝蓝色与幼蓝色的主体文字搭配淡粉色，给人一种优雅、恬静的印象。

CMYK：6,12,7,0
CMYK：46,29,0,0
CMYK：96,100,60,16
CMYK：0,0,0,0

推荐色彩搭配

C: 93	C: 0	C: 100	C: 84	C: 62	C: 7	C: 7	C: 65	C: 67
M: 88	M: 33	M: 97	M: 89	M: 5	M: 24	M: 8	M: 48	M: 74
Y: 89	Y: 16	Y: 35	Y: 0	Y: 14	Y: 14	Y: 8	Y: 9	Y: 32
K: 80	K: 0	K: 0	K: 0	K: 0	K: 0	K: 0	K: 0	K: 0

3.7 紫色

3.7.1 认识紫色

紫色： 在所有颜色中紫色波长最短，它由红色和蓝色叠加而成，属于二次色。紫色在自然界中十分少见，而且在古代还是皇室的专属颜色。因此，高纯度的紫色常给人一种高贵、奢华的感觉。

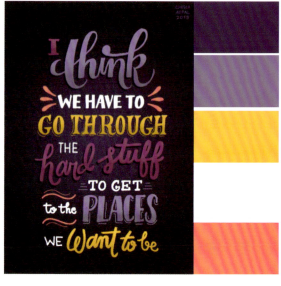

紫色
RGB=102,0,255
CMYK=81,79,0,0

木槿紫色
RGB=124,80,157
CMYK=63,77,8,0

矿紫色
RGB=172,135,164
CMYK=40,52,22,0

浅灰紫色
RGB=157,137,157
CMYK=46,49,28,0

淡紫色
RGB=227,209,254
CMYK=15,22,0,0

藕荷色
RGB=216,191,206
CMYK=18,29,13,0

三色堇紫色
RGB=139,0,98
CMYK=59,100,42,2

江户紫色
RGB=111,89,156
CMYK=68,71,14,0

靛青色
RGB=75,0,130
CMYK=88,100,31,0

丁香紫色
RGB=187,161,203
CMYK=32,41,4,0

锦葵紫色
RGB=211,105,164
CMYK=22,71,8,0

蝴蝶花紫色
RGB=166,1,116
CMYK=46,100,26,0

紫藤色
RGB=141,74,187
CMYK=61,78,0,0

水晶紫色
RGB=126,73,133
CMYK=62,81,25,0

淡紫丁香色
RGB=237,224,230
CMYK=8,15,6,0

蔷薇紫色
RGB=214,153,186
CMYK=20,49,10,0

3.7.2 紫色搭配

色彩调性： 馥郁、尊贵、典雅、浪漫、梦幻、敏感、内向、冰冷、傲慢。

常用主题色：

CMYK：88,100,31,0　　CMYK：62,81,25,0　　CMYK：46,100,26,0　　CMYK：40,52,22,0　　CMYK：68,71,14,0　　CMYK：22,71,8,0

常用色彩搭配

CMYK：88,100,31,0　　CMYK：58,100,42,2　　CMYK：20,49,10,0　　CMYK：68,71,14,0
CMYK：30,27,0,0　　　CMYK：42,14,39,0　　CMYK：3,40,90,0　　CMYK：2,25,7,0

靛青色搭配淡蓝紫色，形成纯度对比色，丰富了文字的色彩层次。

三色堇紫色搭配竹青色，营造出古典、雍容、大气的画面氛围。

锦葵紫搭配橙黄色，形成鲜明的互补色对比，极具视觉冲击力。

紫色与淡粉色搭配，呈现出浪漫、优雅的色彩，使文字更有格调。

配色速查

| 柔美 | 华丽 | 安静 | 富丽 |

CMYK：80,76,9,0　　CMYK：85,85,0,0　　CMYK：8,11,51,0　　CMYK：6,82,90,0
CMYK：8,72,16,0　　CMYK：7,10,27,0　　CMYK：51,56,26,0　　CMYK：21,26,0,0
CMYK：0,0,0,0　　　CMYK：3,96,56,0　　CMYK：100,95,63,47　CMYK：10,40,92,0

该海报中的数字作为主体元素，可将观者目光引至版面下方，给人一种规律、严谨、有序的感觉。

色彩点评

- 矿紫色与蔚蓝色的主体数字色彩纯度适中，给人一种含蓄、内敛的感觉。
- 黑色作为背景色，色彩深沉，提升了画面色彩的重量感。
- 奶檬色的运用，赋予画面温柔、和煦、亲切的格调。

CMYK: 9,16,22,0
CMYK: 93,88,89,80
CMYK: 49,58,24,0
CMYK: 84,54,27,0

推荐色彩搭配

C: 61	C: 2	C: 55	C: 43	C: 8	C: 34	C: 45	C: 44	C: 9
M: 73	M: 4	M: 0	M: 74	M: 6	M: 9	M: 67	M: 37	M: 5
Y: 12	Y: 14	Y: 4	Y: 0	Y: 6	Y: 28	Y: 0	Y: 0	Y: 33
K: 0	K: 0	K: 0	K: 0	K: 0	K: 0	K: 0	K: 0	K: 0

宠物零食采用罐装包装，环绕罐身的文字使产品信息一览无余，便于消费者了解产品，可以给人留下便利、简洁的视觉印象。

色彩点评

- 象牙白色作为包装主色，色彩较为柔和，格调细腻、亲切、自然。
- 紫色的大面积运用，营造出浪漫、优雅、高端的画面氛围，提升了产品的档次。

CMYK: 2,4,15,0
CMYK: 72,85,0,0
CMYK: 93,68,34,1
CMYK: 76,9,73,0

推荐色彩搭配

C: 8	C: 9	C: 89	C: 64	C: 1	C: 55	C: 22	C: 62	C: 77
M: 42	M: 12	M: 100	M: 35	M: 0	M: 97	M: 43	M: 74	M: 71
Y: 87	Y: 14	Y: 56	Y: 26	Y: 0	Y: 29	Y: 25	Y: 11	Y: 69
K: 0	K: 0	K: 35	K: 0	K: 0	K: 0	K: 0	K: 0	K: 37

3.8 黑、白、灰

3.8.1 认识黑、白、灰

黑色：黑色是明度最低的颜色，往往用来表达庄严、肃穆与深沉的情感，常被人们称为"极色"。

白色：白色象征着纯洁、神圣，是最明亮的颜色。白色是非常纯粹的颜色，在白色中添加任何颜色，都会影响其纯洁性，使其产生一定的色彩倾向，且白色温柔含蓄，让人感觉舒适。

灰色：灰色是可以最大限度地满足人眼对色彩明度舒适要求的中性色，通常其会给人留下一种阴天、轻松、随意、顺服的印象。它的注目性很低，与任何颜色搭配都可以获得很好的视觉效果。

白色
RGB=255,255,255
CMYK=0,0,0,0

亮灰色
RGB=230,230,230
CMYK=12,9,9,0

浅灰色
RGB=175,175,175
CMYK=36,29,27,0

50%灰色
RGB=129,129,129
CMYK=57,48,45,0

黑灰色
RGB=68,68,68
CMYK=76,70,67,30

黑色
RGB=0,0,0
CMYK=93,88,89,80

3.8.2 黑、白、灰搭配

色彩调性： 经典、纯净、孤独、黑暗、朴实、和平、内敛、悲伤。

常用主题色：

CMYK: 0,0,0,0　　CMYK: 12,9,9,0　　CMYK: 36,29,27,0　　CMYK: 57,48,45,0　　CMYK: 76,70,67,30　　CMYK: 93,88,89,80

常用色彩搭配

CMYK: 3,2,2,0　　　　　CMYK: 12,9,9,0　　　　　CMYK: 57,48,45,0　　　　CMYK: 93,88,89,80
CMYK: 62,99,88,59　　 CMYK: 79,71,55,16　　CMYK: 93,88,89,80　　CMYK: 17,0,85,0

白色搭配深褐色，色彩简约、优雅。　　亮灰色与黑灰色搭配，使整体画面更加内敛、含蓄、沉静。　　中灰色与黑色搭配，形成色彩明度对比，增强了画面的距离感与重量感。　　低明度的黑色搭配高明度的黄色，两者间强烈的对比，具有极强的视觉冲击力。

配色速查

明亮	恬静	空灵	兴奋

CMYK: 83,80,77,63　　CMYK: 24,0,6,0　　　CMYK: 1,0,0,0　　　　CMYK: 0,97,97,0
CMYK: 4,3,1,0　　　　 CMYK: 21,16,16,0　　CMYK: 51,42,40,0　　CMYK: 16,12,11,0
CMYK: 15,27,84,0　　 CMYK: 100,100,53,7　CMYK: 29,0,45,0　　　CMYK: 60,51,45,0

该食品宣传海报通过边框图形的添加，将观者目光集中至画面中心；同时，文字与边框同背景食物形成前后对比，丰富了作品的层次感。

色彩点评

- 亮灰色作为海报背景色，营造出安静、和谐、惬意的画面氛围。
- 白色文字与边框明度较高，与背景图像拉开层次，具有较高的阅读性。
- 橙红色调的食物图像色彩浓郁、饱满，给人一种美味的感觉，可以刺激观者食欲。

CMYK: 27,20,20,0
CMYK: 1,1,1,0
CMYK: 22,81,100,0
CMYK: 20,34,87,0
CMYK: 76,53,93,16

推荐色彩搭配

C: 100	C: 64	C: 8	C: 16	C: 75	C: 81	C: 89	C: 0	C: 72
M: 100	M: 0	M: 30	M: 10	M: 56	M: 75	M: 96	M: 0	M: 16
Y: 52	Y: 36	Y: 72	Y: 33	Y: 0	Y: 100	Y: 0	Y: 0	Y: 2
K: 12	K: 0	K: 0	K: 0	K: 0	K: 66	K: 0	K: 0	K: 0

该马赛克风格圣诞树图案给人以卡通、俏皮的视觉印象，而文字末尾处的卷曲设计则会使人联想到生长的枝干，整体画面洋溢着盎然、生动、鲜活的气息。

色彩点评

- 淡黄色背景色色彩柔和、温馨，营造出轻快、温馨的画面氛围。
- 青色至蓝紫色的渐变过渡，与背景形成冷暖对比的同时，丰富了画面色彩的层次。
- 黑色文字色彩重量感较高，与轻柔的浅黄色背景形成鲜明的对比，给人一种醒目、强烈的印象。

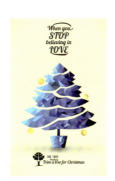

CMYK: 4,0,30,0
CMYK: 93,88,89,80
CMYK: 55,0,3,0
CMYK: 77,64,0,0
CMYK: 100,99,52,11
CMYK: 4,23,78,0

推荐色彩搭配

C: 0	C: 73	C: 19	C: 93	C: 14	C: 45	C: 81	C: 0	C: 37
M: 0	M: 71	M: 8	M: 88	M: 11	M: 68	M: 56	M: 0	M: 30
Y: 0	Y: 65	Y: 87	Y: 89	Y: 11	Y: 100	Y: 100	Y: 0	Y: 28
K: 0	K: 28	K: 0	K: 80	K: 0	K: 6	K: 27	K: 0	K: 0

第4章
字体的编排方式

文字排版在海报设计、包装设计、书籍设计、插画设计等多种作品中被广泛运用。通过对文字排版方式的改变，可以使版面发生变化，提升作品的视觉吸引力。编排方式包括对称式、轴式、放射式、外扩式、自由式、过渡式、网格式、环绕式等。

4.1 左右平衡的对称式

对称式可以说是最令人感到舒适的文字编排方式,这种编排方式以中线为轴,两侧文字形成均衡、对称的布局,给人留下了稳定、平均的印象。

色彩调性: 简约、经典、沉稳、细腻、温柔、明媚。

常用主题色:

CMYK: 0,0,0,0 CMYK: 92,87,88,79 CMYK: 13,0,85,0 CMYK: 100,100,51,2 CMYK: 6,10,19,0 CMYK: 1,56,86,0

常用色彩搭配

CMYK: 7,5,84,0　　　　CMYK: 5,3,17,0　　　　CMYK: 92,87,88,79　　　CMYK: 88,60,17,0
CMYK: 93,72,49,11　　CMYK: 36,65,100,0　　CMYK: 14,75,62,0　　　CMYK: 2,6,12,0

午夜蓝与亮黄色形成冷暖的极致对比,具有强烈的视觉冲击力。

米色与驼色形成暖色调的纯度对比,丰富了画面的层次感,给人一种温和、优雅的感觉。

神秘的黑色搭配娇艳的山茶红色,获得了热情、时尚的视觉效果。

蔚蓝色与象牙白色搭配,给人留下了优雅、舒适的视觉印象。

配色速查

秀丽	多变	运动	庄重

CMYK: 81,38,21,0　　CMYK: 28,8,88,0　　　CMYK: 7,5,84,0　　　　CMYK: 88,84,84,74
CMYK: 2,19,12,0　　　CMYK: 100,100,54,5　　CMYK: 90,67,48,8　　　CMYK: 3,2,2,0
CMYK: 15,98,60,0　　CMYK: 93,89,86,78　　CMYK: 0,91,93,0　　　CMYK: 51,42,40,0

花卉植物中央出现的主体文字字形平整、方正，并与次级文字形成层次分明的排列布局，整体版面对称均衡，给人一种平衡、稳定之感。

色彩点评

- 宝石蓝作为海报背景色，色彩神秘、高端，并使前景的元素更加凸出。
- 柠檬黄色的主体文字与绚丽的花草元素搭配，给人一种清新、明快、盎然的感觉。
- 胭脂红色的次级文字与高明度的主体文字色调偏暖，与背景形成强烈的对比。

CMYK: 98,100,45,6
CMYK: 0,7,1,0
CMYK: 7,5,84,0
CMYK: 63,19,96,0
CMYK: 13,84,55,0

推荐色彩搭配

C: 100 C: 25 C: 3
M: 95 M: 76 M: 2
Y: 22 Y: 24 Y: 2
K: 0 K: 0 K: 0

C: 98 C: 15 C: 9
M: 100 M: 98 M: 0
Y: 57 Y: 62 Y: 52
K: 11 K: 0 K: 0

C: 85 C: 18 C: 60
M: 68 M: 5 M: 1
Y: 45 Y: 74 Y: 49
K: 5 K: 0 K: 0

该麦片产品的包装将主体文字与产品实物由上至下均衡排列，形成条理清晰、一目了然的布局，便于消费者了解产品及信息。

色彩点评

- 米色作为包装主色，风格温馨、柔和，提升了产品的亲和力。
- 浅棕色文字与背景形成纯度层次对比，使文字信息更加醒目、清晰。

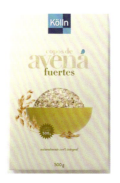

CMYK: 6,4,18,0
CMYK: 30,32,79,0
CMYK: 23,25,47,0
CMYK: 74,24,11,0

推荐色彩搭配

C: 3 C: 89 C: 30
M: 2 M: 50 M: 31
Y: 15 Y: 96 Y: 79
K: 0 K: 14 K: 0

C: 91 C: 6 C: 18
M: 69 M: 7 M: 43
Y: 33 Y: 26 Y: 68
K: 0 K: 0 K: 0

C: 33 C: 17 C: 60
M: 0 M: 19 M: 53
Y: 9 Y: 38 Y: 100
K: 0 K: 0 K: 8

该展示墙的文字以中心的线条为轴左右对称，形成饱满、规整的文字布局，极具秩序感。

色彩点评

黑色背景与白色文字间形成鲜明对比，给人一种醒目、吸睛、强烈的感觉。

CMYK：90,85,85,76
CMYK：2,0,5,0

推荐色彩搭配

C: 87	C: 0	C: 16	C: 15	C: 16	C: 77	C: 65	C: 90	C: 0
M: 81	M: 0	M: 13	M: 8	M: 22	M: 71	M: 56	M: 85	M: 0
Y: 89	Y: 0	Y: 21	Y: 12	Y: 30	Y: 63	Y: 37	Y: 85	Y: 1
K: 73	K: 0	K: 0	K: 0	K: 0	K: 27	K: 0	K: 76	K: 0

手绘风格主体文字与方正的次级文字位于海报中心，既凸显了主体产品，同时整个版面呈对称布局，给人一种稳定、健康美味、垂涎欲滴的感觉。

色彩点评

- 棕色作为海报主色调，整体偏暖，获得了温暖、香醇的视觉效果。
- 白色文字在深色调食物的衬托下更加明亮、鲜明，极为醒目。

CMYK：1,5,7,0
CMYK：27,38,55,0
CMYK：15,69,93,0
CMYK：2,0,4,0
CMYK：52,84,96,27

推荐色彩搭配

C: 9	C: 89	C: 7	C: 40	C: 58	C: 16	C: 73	C: 13	C: 13
M: 17	M: 87	M: 24	M: 64	M: 97	M: 27	M: 92	M: 69	M: 29
Y: 24	Y: 86	Y: 60	Y: 71	Y: 100	Y: 40	Y: 90	Y: 94	Y: 48
K: 0	K: 77	K: 0	K: 0	K: 51	K: 0	K: 70	K: 0	K: 0

该小说封面将书名以及作者信息通过对称版式呈现，版面四周的花纹装饰使版面布局更加饱满有力，整体给人一种稳定、安静的感觉。

色彩点评

- 午夜蓝作为背景色，营造出静谧、幽静的深夜环境氛围，使封面更具感染力。
- 红柿色作为图案主色，与背景形成鲜明的冷暖对比，增强了画面的视觉冲击力。
- 白色的文字与背景的明暗对比，既增强了画面元素的层次感，又极为醒目，非常便于读者了解书籍信息。

CMYK：100,96,62,43
CMYK：8,78,77,0
CMYK：5,7,24,0

推荐色彩搭配

C: 93	C: 0	C: 9	C: 25	C: 92	C: 13	C: 25	C: 100	C: 0
M: 88	M: 0	M: 57	M: 58	M: 69	M: 7	M: 94	M: 100	M: 17
Y: 89	Y: 0	Y: 46	Y: 99	Y: 23	Y: 10	Y: 93	Y: 54	Y: 24
K: 80	K: 0	K: 0	K: 0	K: 0	K: 0	K: 0	K: 4	K: 0

轮船与线条等图形元素上下左右对称，极具韵律感与秩序感。而封面文字则呈左右对称，便于读者了解书籍信息。

色彩点评

- 深青色作为背景色，色彩明度较低，营造出神秘、深沉的画面氛围。
- 金黄色文字与藏青色调背景形成鲜明的冷暖对比，具有强烈的视觉冲击力。

CMYK：95,78,68,48
CMYK：86,56,24,0
CMYK：17,36,89,0
CMYK：7,56,85,0

推荐色彩搭配

C: 83	C: 20	C: 8	C: 88	C: 82	C: 4	C: 90	C: 12	C: 45
M: 46	M: 18	M: 6	M: 76	M: 47	M: 63	M: 58	M: 0	M: 38
Y: 13	Y: 68	Y: 6	Y: 84	Y: 46	Y: 86	Y: 51	Y: 66	Y: 82
K: 0	K: 0	K: 0	K: 65	K: 0	K: 0	K: 5	K: 0	K: 0

4.2 建立在轴线之上的轴式编排方式

　　轴式编排方式通常以主轴线为中心,根据主轴线的位置排列文字,创造出灵活、均衡的版面,以提升画面的吸引力。主轴线两侧元素既可以对称编排,也可以非对称编排,若以此分割版面,能使作品更加生动。

色彩调性: 灵动、温馨、明快、活泼、绚丽、淡然。

常用主题色:

CMYK:0,0,0,0　　CMYK:92,87,88,79　　CMYK:79,17,81,0　　CMYK:2,97,97,0　　CMYK:13,54,92,0　　CMYK:47,2,18,0

常用色彩搭配

CMYK:62,0,44,0　　　CMYK:2,97,97,0　　　CMYK:11,74,96,0　　　CMYK:0,0,0,0
CMYK:90,86,86,77　　CMYK:26,14,6,0　　　CMYK:89,47,100,11　　CMYK:25,4,3,0

青绿色搭配深沉的黑色,既醒目又不失清爽。　　红色搭配淡灰蓝色,两者间形成纯度对比,可以获得丰富、绚丽的视觉效果。　　琥珀色搭配深绿色,色彩自然,给人一种温暖、厚重的感觉。　　清浅的白色与清新的淡蓝色搭配,给人留下了清雅、秀丽、恬淡的视觉印象。

配色速查

醒目　　　　　新潮　　　　　复古　　　　　温柔

CMYK:91,86,87,78　　CMYK:35,18,2,0　　　CMYK:43,100,100,11　　CMYK:3,16,38,0
CMYK:70,0,61,0　　　CMYK:9,98,100,0　　　CMYK:65,48,86,5　　　CMYK:63,91,77,52
CMYK:14,15,12,0　　CMYK:67,59,56,6　　　CMYK:0,0,0,0　　　　CMYK:100,95,29,0

倾斜的文字以及向内凹进的透视方式使文字整体呈现出立体斜面的形态，可使人产生较强的空间感与立体感，并增强海报的吸引力。

色彩点评

- 碧绿色作为海报背景色，色彩浓郁、饱满，视觉冲击力较强。
- 黑色文字与白色色块的搭配强化了文字立体效果，使文字更具神采。

CMYK: 77,12,67,0
CMYK: 92,79,89,72
CMYK: 0,0,0,0

推荐色彩搭配

C: 87	C: 13	C: 73	C: 41	C: 90	C: 8	C: 72	C: 91	C: 23
M: 43	M: 10	M: 53	M: 0	M: 86	M: 3	M: 0	M: 62	M: 10
Y: 84	Y: 10	Y: 62	Y: 29	Y: 86	Y: 29	Y: 67	Y: 98	Y: 3
K: 4	K: 0	K: 6	K: 0	K: 77	K: 0	K: 0	K: 46	K: 0

文字以倾斜的轴线为界，组合编排为立体书籍的造型，既增强了海报的趣味性与表现力，又可吸引观者参与活动。

色彩点评

- 淡蓝色背景清新、优雅，给人一种心旷神怡、清爽的感觉。
- 鲜红色文字与背景形成纯度以及冷暖对比，具有较强的视觉吸引力与可阅读性。

CMYK: 26,2,11,0
CMYK: 0,96,95,0

推荐色彩搭配

C: 30	C: 38	C: 92	C: 40	C: 5	C: 16	C: 44	C: 2	C: 64
M: 6	M: 100	M: 87	M: 19	M: 92	M: 12	M: 30	M: 97	M: 55
Y: 16	Y: 100	Y: 88	Y: 0	Y: 95	Y: 11	Y: 8	Y: 98	Y: 52
K: 0	K: 3	K: 79	K: 0	K: 0	K: 0	K: 0	K: 0	K: 1

该宣传海报的文字通过水平方向的轴线垂直排列，给人留下了规整、严谨、井然有序的印象。

色彩点评

- 白色作为海报主色，色彩纯净、明亮。
- 黑色文字与白色色块形成极致对比，增强了海报的视觉冲击力。

CMYK: 0,0,0,0
CMYK: 17,95,93,0
CMYK: 63,41,88,1
CMYK: 93,88,89,80

推荐色彩搭配

C: 37　C: 0　C: 35
M: 27　M: 0　M: 100
Y: 38　Y: 0　Y: 100
K: 0　K: 0　K: 1

C: 95　C: 6　C: 21
M: 82　M: 96　M: 18
Y: 77　Y: 96　Y: 9
K: 65　K: 0　K: 0

C: 37　C: 11　C: 72
M: 100　M: 20　M: 42
Y: 100　Y: 38　Y: 91
K: 3　K: 0　K: 2

该比萨的商业海报设计作品，主图实物产品与左侧文字以中轴线为界，形成均衡的版面三分布局，便于消费者了解信息。

色彩点评

- 橙红色与油绿色形成鲜明的对比色，整体色彩浓郁、鲜活，增强了食物的美味感。
- 深绿色与琥珀色的文字与图像相互呼应，给人一种协调、统一、自然的感觉。

CMYK: 0,0,0,0
CMYK: 89,48,100,12
CMYK: 15,98,100,0
CMYK: 12,53,95,0
CMYK: 5,8,27,0

推荐色彩搭配

C: 87　C: 0　C: 5
M: 44　M: 0　M: 37
Y: 100　Y: 0　Y: 59
K: 6　K: 0　K: 0

C: 79　C: 18　C: 19
M: 29　M: 42　M: 96
Y: 96　Y: 73　Y: 96
K: 0　K: 0　K: 0

C: 8　C: 4　C: 51
M: 49　M: 11　M: 0
Y: 92　Y: 31　Y: 91
K: 0　K: 0　K: 0

该海报中的文字以相交的两条线为轴进行编排，形成倾斜的版面布局，强化了画面的动感与不稳定感，给人一种鲜活、个性、运动的感觉。

色彩点评

黑色与白色的文字错落展示，对比强烈，极具注目性与冲击力。

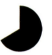

CMYK: 93,88,89,80
CMYK: 0,0,0,0

推荐色彩搭配

C: 0	C: 88	C: 3	C: 9	C: 72	C: 93	C: 0	C: 65	C: 24
M: 0	M: 84	M: 97	M: 7	M: 64	M: 88	M: 0	M: 90	M: 15
Y: 0	Y: 84	Y: 79	Y: 7	Y: 61	Y: 89	Y: 0	Y: 77	Y: 18
K: 0	K: 74	K: 0	K: 0	K: 16	K: 80	K: 0	K: 53	K: 0

该图形海报设计作品的主体文字以对角线为轴倾斜构图，占据较大版面，可使观者将目光集中于图形化文字之上，具有强烈的视觉冲击力。

色彩点评

- 白色作为海报背景色，使其上的文字更加突出。
- 黑色作为文字主色，色彩深沉、浓郁，可以迅速吸引观者目光。
- 蜂蜜色与深红色色块赋予画面温暖、温和的气息，使海报更具亲和力。

CMYK: 0,0,0,0,
CMYK: 85,80,80,66
CMYK: 11,23,54,0
CMYK: 38,85,83,3
CMYK: 63,91,77,52

推荐色彩搭配

C: 0	C: 84	C: 44	C: 21	C: 56	C: 4	C: 63	C: 7	C: 6
M: 0	M: 80	M: 53	M: 97	M: 92	M: 12	M: 92	M: 79	M: 5
Y: 0	Y: 82	Y: 81	Y: 100	Y: 100	Y: 26	Y: 76	Y: 64	Y: 5
K: 0	K: 67	K: 0	K: 0	K: 45	K: 0	K: 50	K: 0	K: 0

4.3 以焦点为中心的放射型编排方式

放射型编排方式就是将文字呈放射状编排，所有文字由中心焦点向外延展，以强化画面的动感与韵律感，并形成视觉中心，提升作品的吸引力。

色彩调性： 雍容、纯净、复古、甜美、清新、青春。

常用主题色：

CMYK: 0,0,0,0　　CMYK: 92,87,88,79　　CMYK: 91,90,23,0　　CMYK: 18,0,86,0　　CMYK: 73,4,58,0　　CMYK: 3,97,70,0

常用色彩搭配

CMYK: 28,1,8,0　　　　CMYK: 91,90,23,0　　　CMYK: 73,4,58,0　　　CMYK: 3,97,70,0
CMYK: 18,0,86,0　　　　CMYK: 24,6,8,0　　　　CMYK: 0,22,10,0　　　CMYK: 10,0,82,0

浅青色与柠檬黄形成冷暖对比，强化了作品的视觉冲击力。　　浓蓝紫色与淡蓝色之间的纯度对比，增强了文字的层次感与表现力。　　青绿色搭配粉色，给人一种温柔、活泼、欢快的感觉。　　红色搭配亮黄色，形成明亮的暖色调搭配，给人一种火热、兴奋、热情的感觉。

配色速查

浪漫　　　　　温馨　　　　　冷静　　　　　美味

CMYK: 1,58,18,0　　　CMYK: 13,17,55,0　　　CMYK: 5,4,4,0　　　CMYK: 7,60,93,0
CMYK: 4,3,3,0　　　　CMYK: 50,93,81,22　　　CMYK: 91,75,0,0　　　CMYK: 49,0,90,0
CMYK: 65,100,58,28　　CMYK: 40,35,34,0　　　CMYK: 91,86,87,78　　CMYK: 9,6,34,0

文字由左侧中央焦点向外布局，通过与植物元素的结合使笔画呈现出卷草纹的形状，给人留下了盎然、优雅、浪漫的印象。

色彩点评

- 紫红色作为海报背景色，色彩神秘、成熟、大气。
- 碧绿色文字与植物的结合，使画面洋溢着清新、盎然的生命气息。
- 粉红色的文字与绿色形成互补色对比，具有强烈的视觉冲击力。

CMYK: 58,100,70,38
CMYK: 0,7,3,0
CMYK: 57,4,34,0
CMYK: 4,64,23,0

推荐色彩搭配

C: 28	C: 50	C: 13	C: 48	C: 13	C: 53	C: 16	C: 32	C: 70
M: 88	M: 88	M: 7	M: 11	M: 42	M: 100	M: 96	M: 13	M: 7
Y: 47	Y: 44	Y: 10	Y: 25	Y: 20	Y: 100	Y: 45	Y: 18	Y: 51
K: 0	K: 0	K: 0	K: 0	K: 0	K: 41	K: 0	K: 0	K: 0

文字以两个焦点为中心向外扩散，呈现出海浪般的视觉效果，令人联想到波涛汹涌的海面，具有较强的感染力。

色彩点评

- 青色作为海报主色调，营造出幽深、神秘、紧张的画面氛围。
- 白色文字与青色背景形成明暗对比，强化了画面的层次感，并使信息更加明了。

CMYK: 53,16,38,0
CMYK: 92,74,67,42
CMYK: 0,0,0,0

推荐色彩搭配

C: 76	C: 17	C: 92	C: 63	C: 1	C: 64	C: 76	C: 88	C: 24
M: 38	M: 13	M: 85	M: 18	M: 0	M: 52	M: 38	M: 65	M: 2
Y: 47	Y: 12	Y: 83	Y: 39	Y: 1	Y: 40	Y: 48	Y: 57	Y: 18
K: 0	K: 0	K: 74	K: 0	K: 0	K: 0	K: 0	K: 16	K: 0

文字以画面焦点的圆点为中心向外伸展变形,增强了画面的动感与韵律感,具有强烈的视觉冲击力。

色彩点评

白色背景与黑色文字明暗分明,使文字更加醒目明了。

CMYK: 0,0,0,0
CMYK: 82,80,77,62

推荐色彩搭配

C: 90	C: 10	C: 13	C: 92	C: 1	C: 5	C: 91	C: 100	C: 3
M: 86	M: 7	M: 0	M: 87	M: 0	M: 97	M: 84	M: 95	M: 2
Y: 86	Y: 7	Y: 81	Y: 88	Y: 1	Y: 100	Y: 86	Y: 10	Y: 2
K: 77	K: 0	K: 0	K: 79	K: 0	K: 0	K: 76	K: 0	K: 0

阳光所在位置作为文字外扩的焦点,呈放射性编排,赋予画面强烈的动感与节奏感,给人一种运动、蓬勃、振奋的感觉。

色彩点评

- 宝石红作为海报主色调,营造出明快、运动、热情的画面氛围。
- 黄色的点缀使整体画面呈暖色调,给人留下了温暖、阳光、积极的印象。
- 白色文字与宝石红背景对比分明,便于观者了解活动信息。

CMYK: 0,93,14,0
CMYK: 3,2,2,0
CMYK: 11,2,86,0
CMYK: 41,100,70,4

推荐色彩搭配

C: 0	C: 4	C: 7	C: 2	C: 44	C: 4	C: 6	C: 11	C: 27
M: 94	M: 8	M: 57	M: 0	M: 100	M: 80	M: 97	M: 8	M: 21
Y: 27	Y: 41	Y: 87	Y: 2	Y: 54	Y: 0	Y: 62	Y: 85	Y: 20
K: 0	K: 0	K: 0	K: 0	K: 2	K: 0	K: 0	K: 0	K: 0

龙舟、阳光、天桥等图形的简化强化了画面的视觉冲击力。而将文字以太阳为焦点放射状排列，则提升了作品的表现力。

色彩点评

- 米色背景与蓝灰色湖面搭配，色彩纯度适中，打造出复古风格海报。
- 红橙色天桥图案与铬黄色阳光搭配，给人一种温暖、温馨的感觉。
- 藏蓝色文字与红色文字在米色背景的衬托下更加鲜明。

CMYK: 7,10,29,0
CMYK: 18,84,85,0
CMYK: 8,27,82,0
CMYK: 87,67,41,2

推荐色彩搭配

C: 4	C: 90	C: 21	C: 11	C: 11	C: 90	C: 8	C: 6	C: 92
M: 11	M: 72	M: 15	M: 88	M: 36	M: 76	M: 62	M: 8	M: 69
Y: 37	Y: 53	Y: 7	Y: 86	Y: 92	Y: 61	Y: 94	Y: 18	Y: 35
K: 0	K: 16	K: 0	K: 0	K: 0	K: 33	K: 0	K: 0	K: 1

文字以中心星球为焦点向外辐射，极具律动感，令人联想到音符与星系的运动，具有较高的视觉感染力。

色彩点评

- 蓝紫色作为背景色，色彩深沉、昏暗，营造出静谧、深邃的画面氛围。
- 橙色与淡黄色文字搭配，与冷色调背景形成鲜明的冷暖对比，增强了画面的视觉吸引力。

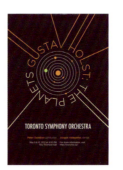

CMYK: 86,85,59,35
CMYK: 13,59,80,0
CMYK: 18,21,51,0
CMYK: 45,10,78,0

推荐色彩搭配

C: 97	C: 28	C: 14	C: 71	C: 14	C: 4	C: 38	C: 98	C: 16
M: 99	M: 23	M: 84	M: 64	M: 62	M: 4	M: 0	M: 100	M: 30
Y: 35	Y: 35	Y: 70	Y: 43	Y: 90	Y: 24	Y: 82	Y: 43	Y: 84
K: 2	K: 0	K: 0	K: 1	K: 0	K: 0	K: 0	K: 6	K: 0

4.4 向外延伸的外扩型

外扩式是文字由一个中心点向外延伸扩张，呈圆形结构。通过规律的圆环或者螺旋变换，形成富有动感的文字排版模式，制造作品的焦点。

色彩调性： 清爽、简约、复古、深沉、火热、温馨。
常用主题色：

CMYK：0,0,0,0　　CMYK：92,87,88,79　　CMYK：34,10,12,0　　CMYK：20,15,15,0　　CMYK：26,100,100,0　　CMYK：14,43,69,0

常用色彩搭配

CMYK：32,4,3,0　　　CMYK：0,0,0,0　　　　CMYK：20,15,15,0　　　CMYK：90,86,86,77
CMYK：0,71,85,0　　 CMYK：5,97,98,0　　　CMYK：8,8,85,0　　　　CMYK：90,78,15,0

纯净的冰蓝色与明媚的橙色对比鲜明，给人一种俏皮、欢快的感觉。　　白色与绯红色搭配，简洁而不失冲击力，给人留下了简约、活力的印象。　　亮灰与黄色搭配，给人留下了温暖、柔和的视觉印象。　　深蓝色与黑色两种低明度色彩搭配，营造出深沉、幽深、神秘的画面氛围。

配色速查

沉闷　　　　　　　华丽　　　　　　　年轻　　　　　　　自然

CMYK：14,17,28,0　　CMYK：0,0,0,0　　　　CMYK：11,7,56,0　　　CMYK：58,0,46,0
CMYK：95,90,49,18　 CMYK：34,10,12,0　　 CMYK：69,41,0,0　　　CMYK：43,34,33,0
CMYK：55,78,85,28　 CMYK：28,92,91,0　　 CMYK：27,83,0,0　　　CMYK：8,55,94,0

文字围绕中心向外延伸，形成饱满、清晰的外扩式布局，给人一种饱满、端庄、优雅的感觉。

色彩点评

- 午夜蓝作为背景色，可令人联想到静谧、唯美的夜晚。
- 文字色彩包括深红色、白色、茉莉黄色，而背景中文字纯度较低。这种设计方式增强了画面的层次感与冲击力。

CMYK: 95,90,49,18
CMYK: 2,4,10,0
CMYK: 30,91,96,0
CMYK: 11,7,56,0

推荐色彩搭配

C: 100　C: 34　C: 16
M: 99　　M: 10　M: 14
Y: 56　　Y: 12　Y: 87
K: 20　　K: 0　　K: 0

C: 20　C: 66　C: 0
M: 97　M: 46　M: 0
Y: 100　Y: 28　Y: 0
K: 0　　K: 0　　K: 0

C: 45　C: 7　　C: 100
M: 23　M: 0　　M: 92
Y: 16　Y: 61　Y: 23
K: 0　　K: 0　　K: 0

该海报以中心为焦点，各种设计元素呈螺旋状排列，给人一种运动、跳跃的感觉，提升了作品的宣传度与视觉感染力。

色彩点评

- 浅棕色作为海报主色，打造出原木纸张的效果，使作品更富有质感与复古感。
- 褐色文字与图形相互呼应，整体色彩呈棕色调，给人一种古典、大气、庄重的印象。

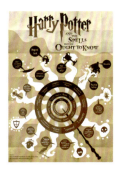

CMYK: 16,20,31,0
CMYK: 69,83,91,61
CMYK: 25,34,51,0
CMYK: 0,0,0,0

推荐色彩搭配

C: 63　C: 12　C: 0
M: 69　M: 17　M: 0
Y: 68　Y: 26　Y: 0
K: 20　K: 0　　K: 0

C: 21　C: 87　C: 18
M: 30　M: 83　M: 11
Y: 45　Y: 82　Y: 13
K: 0　　K: 72　K: 0

C: 4　　C: 42　C: 69
M: 10　M: 100　M: 83
Y: 16　Y: 100　Y: 92
K: 0　　K: 9　　K: 62

波浪状的文字可令人联想到水波纹的涌动，笔画首尾处的处理也使文字呈水珠状，给人一种鲜活、自然、趣味横生的感觉。

色彩点评

- 淡米色作为海报主色，色彩温柔、淡雅，给人一种柔和、舒适的感觉。
- 红色图案搭配黑色文字，获得了醒目、清晰、强烈的视觉效果。

CMYK: 6,8,14,0
CMYK: 9,78,83,0
CMYK: 83,79,84,68

推荐色彩搭配

C: 4	C: 6	C: 100	C: 3	C: 83	C: 0	C: 4	C: 62	C: 17
M: 8	M: 45	M: 93	M: 92	M: 79	M: 0	M: 14	M: 55	M: 59
Y: 13	Y: 48	Y: 20	Y: 99	Y: 84	Y: 0	Y: 19	Y: 53	Y: 76
K: 0	K: 0	K: 0	K: 0	K: 68	K: 0	K: 0	K: 2	K: 0

超现实的卷轴设计方式使文字布局呈曲线排列，呈现出鲜明的层级关系，给人一种奇异、创意、醒目的感觉。本案例属于悖论图形构成方式。

色彩点评

- 红色背景色的应用，赋予画面以浓烈、饱满、兴奋的气息。
- 白色图形与黑色文字组合，使画面层次分明，给人一种一目了然的感觉。

CMYK: 5,86,74,0
CMYK: 11,8,7,0
CMYK: 92,87,88,79

推荐色彩搭配

C: 0	C: 1	C: 22	C: 8	C: 9	C: 93	C: 66	C: 7	C: 26
M: 68	M: 1	M: 16	M: 94	M: 7	M: 89	M: 57	M: 5	M: 100
Y: 45	Y: 1	Y: 16	Y: 91	Y: 5	Y: 87	Y: 54	Y: 4	Y: 100
K: 0	K: 0	K: 0	K: 0	K: 0	K: 79	K: 4	K: 0	K: 0

圆环图案与文字有序组合，形成富于韵律感与节奏感的布局，增强了该画面的动感，给人一种个性、时尚的感觉。

色彩点评

- 黑色的大面积运用，赋予作品一种神秘、炫酷的格调。
- 白色文字在黑色背景的衬托下更加明晰。
- 青绿色、洋红色与灰色的圆环图案色彩饱满，给人一种绚丽、年轻、鲜活的感觉。

CMYK: 93,88,89,80
CMYK: 62,0,28,0
CMYK: 13,95,6,0
CMYK: 43,34,33,0
CMYK: 0,0,0,0

推荐色彩搭配

C: 88	C: 9	C: 2	C: 52	C: 31	C: 62	C: 93	C: 44	C: 18
M: 48	M: 5	M: 94	M: 4	M: 24	M: 100	M: 88	M: 0	M: 91
Y: 60	Y: 7	Y: 4	Y: 4	Y: 23	Y: 58	Y: 89	Y: 24	Y: 56
K: 4	K: 0	K: 0	K: 0	K: 0	K: 23	K: 80	K: 0	K: 0

将文字围绕版面中心的渐变图案排列，呈现出旋转的动势，赋予画面以极强的动感，使作品充满运动、鲜活的气息，更加吸引观者目光。

色彩点评

- 黑色背景与彩色渐变图案搭配，使整体画面洋溢着青春、个性、时尚的气息。
- 白色文字与黑色背景形成明暗的极致对比，使文字更加清晰，进而可将信息更快地传递给观者。

CMYK: 96,96,71,64
CMYK: 0,84,9,0
CMYK: 68,39,0,0
CMYK: 52,0,47,0
CMYK: 2,1,4,0

推荐色彩搭配

C: 96	C: 67	C: 27	C: 40	C: 59	C: 100	C: 0	C: 0	C: 100
M: 95	M: 46	M: 24	M: 94	M: 0	M: 100	M: 0	M: 85	M: 100
Y: 73	Y: 0	Y: 0	Y: 0	Y: 42	Y: 58	Y: 0	Y: 12	Y: 36
K: 67	K: 0	K: 0	K: 0	K: 0	K: 14	K: 0	K: 0	K: 0

4.5 充满想象力的自由式

　　自由式通常可为观者留下想象空间，通过看似无意识、无规律的文字布局，形成无形中的规律，充满想象力与表现力。

色彩调性： 明亮、热情、深邃、浪漫、美味、时尚。

常用主题色：

CMYK：0,0,0,0　　CMYK：92,87,88,79　　CMYK：42,0,32,0　　CMYK：14,0,80,0　　CMYK：47,78,0,0　　CMYK：86,66,0,0

常用色彩搭配

CMYK：5,28,87,0　　　　CMYK：50,0,26,0　　　　CMYK：0,0,0,0　　　　　CMYK：61,94,0,0
CMYK：91,86,87,78　　　CMYK：42,45,49,0　　　　CMYK：86,66,0,0　　　　CMYK：5,32,17,0

橙黄色与黑色明暗对比分明，给人一种强烈的视觉刺激。　　青色搭配灰色，营造出金属质感，给人一种清爽的感觉。　　白色与矢车菊蓝搭配，风格清新、恬淡。　　紫色与粉色搭配，获得了浪漫、端庄的视觉效果。

配色速查

唯美	活泼	俏皮	醒目

CMYK：76,92,47,13　　CMYK：0,0,0,0　　　　CMYK：21,16,16,0　　CMYK：4,33,90,0
CMYK：7,91,32,0　　　CMYK：80,44,7,0　　　CMYK：88,87,25,0　　CMYK：93,88,89,80
CMYK：0,25,2,0　　　　CMYK：11,98,68,0　　　CMYK：7,62,48,0　　　CMYK：29,6,10,0

文字经由线条连接，形成自由、富含节奏感的布局，给人一种个性、随性的感觉，所以具有较强的阅读性。

色彩点评

- 青色作为海报主色，色彩清新、惬意、清凉。
- 灰棕色的文字与黑色文字形成明度层次对比，强化了整体画面的层次感。

CMYK: 50,0,26,0
CMYK: 33,38,41,0
CMYK: 89,88,85,77
CMYK: 9,6,9,0

推荐色彩搭配

C: 62	C: 27	C: 91	C: 25	C: 55	C: 7	C: 61	C: 9	C: 69
M: 0	M: 13	M: 87	M: 0	M: 57	M: 9	M: 0	M: 23	M: 61
Y: 36	Y: 19	Y: 89	Y: 13	Y: 61	Y: 21	Y: 35	Y: 25	Y: 58
K: 0	K: 0	K: 78	K: 0	K: 3	K: 0	K: 0	K: 0	K: 9

文字通过大小的变化形成规整的板块，给人一种随性、自由的感觉。这种排版方式极具韵律感与节奏感。

色彩点评

- 铬黄色作为海报主色，色彩饱满，给人一种明亮、温暖、醒目的感觉。
- 黑色文字与黄色背景搭配，具有强烈的视觉冲击力。

CMYK: 7,14,88,0
CMYK: 0,0,0,0
CMYK: 93,88,89,80

推荐色彩搭配

C: 9	C: 71	C: 0	C: 23	C: 14	C: 93	C: 19	C: 84	C: 100
M: 16	M: 63	M: 0	M: 17	M: 0	M: 87	M: 3	M: 79	M: 92
Y: 86	Y: 60	Y: 0	Y: 17	Y: 83	Y: 88	Y: 78	Y: 78	Y: 22
K: 0	K: 12	K: 0	K: 0	K: 0	K: 79	K: 0	K: 63	K: 0

镂空文字与剪裁字母造型，增强了画面的层次感、立体感以及空间感，提升了文字的视觉表现力。

色彩点评

- 白色背景与深灰色纸板间的阴影使画面更具空间感，提升了画面的质感。
- 橙黄色文字色彩饱满、浓郁，画面格调温暖、明媚。

CMYK: 1,1,2,0
CMYK: 4,32,90,0
CMYK: 74,67,62,21

推荐色彩搭配

C: 5	C: 25	C: 91	C: 20	C: 74	C: 10	C: 3	C: 90	C: 15
M: 10	M: 0	M: 86	M: 13	M: 67	M: 7	M: 35	M: 86	M: 5
Y: 19	Y: 53	Y: 87	Y: 90	Y: 62	Y: 7	Y: 90	Y: 86	Y: 24
K: 0	K: 0	K: 78	K: 0	K: 21	K: 0	K: 0	K: 77	K: 0

文字的错落分割使整体作品呈现出自由式的设计风格，其视觉表现力极强，给人一种时尚、新颖的感觉。

色彩点评

- 白色背景与黑色文字对比分明，给人一种醒目、清晰的感觉。
- 洋红色、紫色与蔚蓝色搭配，给人一种绚丽、缤纷的感觉，丰富了海报的色彩。

CMYK: 6,6,2,0
CMYK: 19,72,0,0
CMYK: 78,41,0,0
CMYK: 64,87,0,0
CMYK: 89,88,84,76

推荐色彩搭配

C: 6	C: 88	C: 16	C: 66	C: 90	C: 17	C: 0	C: 100	C: 3
M: 4	M: 100	M: 56	M: 17	M: 86	M: 29	M: 84	M: 92	M: 2
Y: 2	Y: 51	Y: 0	Y: 0	Y: 84	Y: 0	Y: 11	Y: 24	Y: 2
K: 0	K: 5	K: 0	K: 0	K: 75	K: 0	K: 0	K: 0	K: 0

立体化文字不规则地摆放，通过生活化的方式向观者呈现出惬意、悠然自得的书籍风格。

色彩点评

- 书籍封面以蔚蓝色为主色，可令人联想到广阔的海洋，给人一种悠远、清凉的感觉。
- 白色字母与背景明度对比鲜明，具有较高的辨识性。
- 红色、橙黄色等色彩作为点缀色，色彩温暖、明快，具有点睛的作用。

CMYK: 80,44,7,0
CMYK: 0,0,0,0
CMYK: 11,94,64,0
CMYK: 9,45,90,0

推荐色彩搭配

C: 95	C: 12	C: 12	C: 47	C: 95	C: 0	C: 78	C: 0	C: 6
M: 81	M: 8	M: 96	M: 18	M: 75	M: 46	M: 37	M: 0	M: 87
Y: 63	Y: 9	Y: 66	Y: 9	Y: 41	Y: 79	Y: 0	Y: 0	Y: 41
K: 42	K: 0	K: 0	K: 0	K: 4	K: 0	K: 0	K: 0	K: 0

镂空的剪纸化文字以及与乐器结合的文字给人一种灵动、形象的感觉。此作品既极具神采，又点明了音乐节的主题。

色彩点评

- 翠绿色的背景色彩浓郁，给人一种鲜明、饱满之感，极具视觉冲击力。
- 宝石红作为辅助色，与背景形成强烈的互补色对比，具有极强的视觉冲击力，给人一种个性、时尚、绚丽的感觉。

CMYK: 59,0,67,0
CMYK: 6,91,31,0
CMYK: 86,100,56,34

推荐色彩搭配

C: 53	C: 34	C: 34	C: 6	C: 60	C: 80	C: 48	C: 88	C: 0
M: 44	M: 99	M: 0	M: 91	M: 71	M: 20	M: 0	M: 100	M: 44
Y: 26	Y: 50	Y: 34	Y: 31	Y: 0	Y: 97	Y: 47	Y: 54	Y: 23
K: 0	K: 0	K: 0	K: 0	K: 0	K: 0	K: 0	K: 31	K: 0

4.6 错落的过渡式

过渡式是一种较为自由的文字编排方式，就是将文字以错落的方式编排，文字间间隔既可以宽松又可以紧凑，方向可以产生倾斜的多种角度变化。

色彩调性： 清新、秀丽、盎然、雅致、幽深、寂静。
常用主题色：

CMYK：0,0,0,0　　CMYK：92,87,88,79　　CMYK：98,86,0,0　　CMYK：60,50,48,0　　CMYK：63,0,99,0　　CMYK：0,82,85,0

常用色彩搭配

CMYK：36,13,93,0　　CMYK：99,92,59,39　　CMYK：0,82,85,0　　CMYK：79,55,0,0
CMYK：100,91,1,0　　CMYK：8,7,6,0　　CMYK：60,50,48,0　　CMYK：14,99,100,0

草绿色与宝石蓝色搭配，赋予作品一股自然气息，给人一种惬意、通透的感觉。

深蓝灰色与淡灰色搭配，形成明度层次对比，丰富了画面的色彩层次。

橙红与中灰色搭配，给人一种沉稳、震撼、瞩目的感觉。

皇室蓝与绯红搭配，形成冷暖对比，具有较强的视觉冲击力。

配色速查

| 淡然 | 振奋 | 鲜活 | 复古 |

CMYK：9,18,75,0　　CMYK：91,86,87,78　　CMYK：89,58,31,0　　CMYK：38,13,86,0
CMYK：72,67,73,31　　CMYK：14,99,100,0　　CMYK：11,9,11,0　　CMYK：36,100,93,2
CMYK：4,3,3,0　　CMYK：0,64,87,0　　CMYK：5,92,100,0　　CMYK：52,90,100,31

该休闲食品包装根据文字的重要性将其编排在不同板块，并与产品实物形成半包围的形态，给人一种饱满、井然有序的感觉。

色彩点评

- 不同明度的蓝色使包装色彩更具层次感，给人一种休闲、随性的感觉。
- 白色文字在低明度背景的衬托下更加清晰、醒目。
- 红色与橙色作为点缀色，与背景形成冷暖对比，强化了包装的视觉冲击力。

CMYK: 86,52,8,0
CMYK: 99,93,60,42
CMYK: 0,0,0,0
CMYK: 6,92,87,0

推荐色彩搭配

C: 85	C: 0	C: 3	C: 89	C: 84	C: 18	C: 98	C: 4	C: 46
M: 52	M: 0	M: 53	M: 85	M: 34	M: 12	M: 84	M: 78	M: 35
Y: 8	Y: 0	Y: 87	Y: 65	Y: 84	Y: 13	Y: 31	Y: 79	Y: 17
K: 0	K: 0	K: 0	K: 48	K: 0	K: 0	K: 1	K: 0	K: 0

扭转变形的主体文字与次级文字错落交叉布局，而其宽松的间隔非常便于信息的传递，并给人一种饱满、随性的感觉。

色彩点评

- 黑灰色作为海报背景色，与白色文字形成强烈的明暗对比，使文字更加鲜明，更便于传递有关信息。

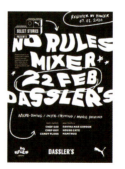

CMYK: 79,74,74,48
CMYK: 5,4,3,0

推荐色彩搭配

C: 32	C: 79	C: 0	C: 11	C: 79	C: 11	C: 0	C: 70	C: 38
M: 24	M: 74	M: 0	M: 36	M: 74	M: 8	M: 0	M: 62	M: 9
Y: 16	Y: 74	Y: 0	Y: 92	Y: 74	Y: 8	Y: 0	Y: 60	Y: 17
K: 0	K: 48	K: 0	K: 0	K: 48	K: 0	K: 0	K: 11	K: 0

该旷野图案作为背景，将文字自由陈列其上，使包装洋溢着悠然、惬意的自然气息，给人一种心旷神怡、舒适的感觉。

色彩点评

- 草绿色作为包装主色，营造出清新、盎然、通透的画面氛围。
- 铬黄色作为辅助色搭配绿色，使整体包装更显自然、温馨、美味。

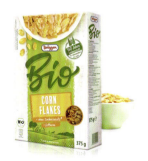

CMYK：37,12,86,0
CMYK：80,43,100,5
CMYK：16,19,83,0
CMYK：5,7,6,0

推荐色彩搭配

C：5	C：80	C：5	C：10	C：38	C：54	C：19	C：21	C：47
M：16	M：44	M：4	M：14	M：13	M：90	M：15	M：56	M：0
Y：81	Y：100	Y：5	Y：31	Y：87	Y：100	Y：21	Y：90	Y：69
K：0	K：5	K：0	K：0	K：0	K：37	K：0	K：0	K：0

该安全宣传海报将文字以交叉的方式排列，倾斜的版面极具动感与自由的特质，从而使作品更具亲和力，并赢得观者的好感。

色彩点评

- 宣传海报以红色作为主色调，色彩浓郁，给人一种强烈、刺激、浓烈的感觉，表现出宣传信息的重要性。
- 深蓝色作为辅助色，与红色形成冷暖对比，丰富了海报的色彩，提升了画面的视觉冲击力。

CMYK：91,69,8,0
CMYK：11,98,100,0
CMYK：8,20,88,0
CMYK：1,3,13,0
CMYK：45,38,43,0

推荐色彩搭配

C：67	C：1	C：13	C：5	C：100	C：10	C：0	C：0	C：80
M：60	M：2	M：98	M：69	M：100	M：22	M：0	M：82	M：33
Y：66	Y：12	Y：100	Y：95	Y：54	Y：90	Y：0	Y：94	Y：27
K：13	K：0	K：0	K：0	K：5	K：0	K：0	K：0	K：0

该海报其文字的无规则排列呈现出随性、个性的编排风格，具有较高的自由性，给人一种活泼、鲜活的感觉。

色彩点评

黑色背景与白色文字形成极致的明暗对比，具有强烈的视觉冲击力。

CMYK：93,88,87,78
CMYK：4,4,2,0

推荐色彩搭配

C: 80	C: 100	C: 10
M: 73	M: 98	M: 7
Y: 72	Y: 52	Y: 7
K: 46	K: 14	K: 0

C: 57	C: 80	C: 0
M: 47	M: 69	M: 0
Y: 45	Y: 72	Y: 0
K: 0	K: 39	K: 0

C: 3	C: 93	C: 69
M: 3	M: 88	M: 22
Y: 1	Y: 89	Y: 0
K: 0	K: 80	K: 0

该海报的主体文字以阶梯的方式错落排列，增强了画面的韵律感，而不规则图形的分布则获得了个性、自由的视觉效果。

色彩点评

- 展示海报以白色作为背景色，给人一种纯净、简约的感觉。
- 黑色文字与金黄色不规则图形搭配，获得了醒目、浓郁的视觉效果。

CMYK：9,7,7,0
CMYK：79,77,83,62
CMYK：5,23,89,0

推荐色彩搭配

C: 18	C: 93	C: 17
M: 31	M: 89	M: 11
Y: 93	Y: 87	Y: 12
K: 0	K: 79	K: 0

C: 36	C: 19	C: 11
M: 26	M: 89	M: 0
Y: 27	Y: 100	Y: 67
K: 0	K: 0	K: 0

C: 6	C: 73	C: 0
M: 22	M: 66	M: 0
Y: 89	Y: 63	Y: 0
K: 0	K: 19	K: 0

4.7 网格化分割

网格化分割就是将画面用网格分割，确立有秩序、规律的网格状结构，以便使设计作品具有较强的阅读性。

色彩调性： 梦幻、通透、深沉、纯净、绚丽、复古。
常用主题色：

CMYK: 0,0,0,0 CMYK: 92,87,88,79 CMYK: 24,17,17,0 CMYK: 16,98,100,0 CMYK: 84,36,85,1 CMYK: 11,51,93,0

常用色彩搭配

CMYK: 2,59,93,0　　　　　　CMYK: 5,6,53,0　　　　　　CMYK: 84,36,85,1　　　　　　CMYK: 46,100,100,15
CMYK: 6,94,100,0　　　　　　CMYK: 24,17,17,0　　　　　　CMYK: 6,23,59,0　　　　　　　CMYK: 14,3,11,0

红色与橙色形成暖色调的邻近色搭配，给人一种美味、阳光、热情的感觉。　　奶黄色与灰色搭配，给人一种温暖、柔和的感觉，提升了作品的亲和力。　　油绿色与姜黄色搭配，给人一种自然、温和的感觉。　　深酒红色搭配浅色调的淡青色，形成深浅对比，获得了富有冲击力的视觉效果。

配色速查

清凉	奇异	灵动	通透

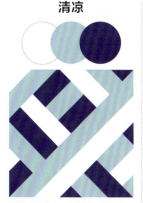　　　　　　

CMYK: 2,1,0,0　　　　CMYK: 59,100,100,54　　　CMYK: 57,2,19,0　　　CMYK: 73,7,37,0
CMYK: 54,17,20,0　　　CMYK: 8,14,13,0　　　　　CMYK: 69,82,14,0　　　CMYK: 93,88,89,80
CMYK: 100,91,33,0　　 CMYK: 79,15,100,0　　　　CMYK: 7,31,13,0　　　CMYK: 1,1,1,0

该海报整体版面井然有序，通过线条与图像的排列，获得网格效果，赋予作品极强的秩序感。

色彩点评

- 低明度的大面积黑色，使文字、图像更加贴近观者。
- 白色文字在黑色背景的衬托下更加清晰明了。
- 黄绿色调的图像充满自然气息，给人一种旷远、悠然、惬意的感觉。

CMYK: 84,79,78,63
CMYK: 0,0,0,0
CMYK: 6,12,23,0
CMYK: 69,58,76,17

推荐色彩搭配

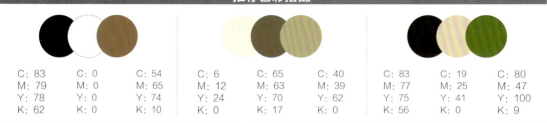

C: 83	C: 0	C: 54	C: 6	C: 65	C: 40	C: 83	C: 19	C: 80
M: 79	M: 0	M: 65	M: 12	M: 63	M: 39	M: 77	M: 25	M: 47
Y: 78	Y: 0	Y: 74	Y: 24	Y: 70	Y: 62	Y: 75	Y: 41	Y: 100
K: 62	K: 0	K: 10	K: 0	K: 17	K: 0	K: 56	K: 0	K: 9

该海报中新鲜的水果素材与网格化的文字形成前后层次的不同，既增强了画面的层次感，又给人一种新鲜、美味、和谐的感觉，可以刺激观者食欲。

色彩点评

- 红色的草莓与绿色叶子搭配，使背景图像更加鲜活、醒目。
- 白色文字与背景形成明度对比，提高了可读性，给人一种清爽、利落、有序的印象。

CMYK: 49,13,79,0
CMYK: 26,98,91,0
CMYK: 0,1,2,0

推荐色彩搭配

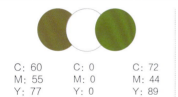

C: 60	C: 0	C: 72	C: 21	C: 40	C: 91	C: 0	C: 0	C: 58
M: 55	M: 0	M: 44	M: 98	M: 0	M: 80	M: 0	M: 90	M: 20
Y: 77	Y: 0	Y: 89	Y: 85	Y: 75	Y: 65	Y: 1	Y: 55	Y: 84
K: 7	K: 0	K: 4	K: 0	K: 0	K: 44	K: 0	K: 0	K: 0

该海报中的文字通过大小的改变形成错落、整齐的层次，利用无形的网格将信息分割，使文字给人一种一目了然的感觉。

色彩点评

- 海报背景采用鲜红色搭配黑色，获得了刺激、紧张的视觉效果。
- 白色文字在两种高纯度色彩的衬托下更加突出，给人一种一目了然的感觉。

CMYK：83,79,77,61
CMYK：34,98,100,2
CMYK：0,0,0,0

推荐色彩搭配

C: 2	C: 88	C: 18	C: 34	C: 36	C: 17	C: 86	C: 2	C: 24
M: 97	M: 82	M: 14	M: 98	M: 26	M: 10	M: 82	M: 97	M: 53
Y: 98	Y: 83	Y: 13	Y: 100	Y: 27	Y: 85	Y: 82	Y: 98	Y: 42
K: 0	K: 72	K: 0	K: 2	K: 0	K: 0	K: 70	K: 0	K: 0

该海报用夸张变形的文字填充版面，获得了饱满、夸张的视觉效果，极具秩序感，便于观者阅读。

色彩点评

- 米白色背景色彩纯度较低，给人一种温柔、细腻的感觉。
- 绯红色文字与背景形成鲜明的纯度对比，获得了热情、华丽、鲜活的视觉效果，突出节日气氛。

CMYK：19,15,17,0
CMYK：37,95,99,3

推荐色彩搭配

C: 11	C: 31	C: 84	C: 11	C: 6	C: 0	C: 20	C: 44	C: 15
M: 8	M: 93	M: 78	M: 11	M: 67	M: 97	M: 16	M: 99	M: 16
Y: 15	Y: 91	Y: 78	Y: 28	Y: 92	Y: 98	Y: 18	Y: 100	Y: 27
K: 0	K: 1	K: 61	K: 0	K: 0	K: 0	K: 0	K: 13	K: 0

该海报中的字符与音乐元素增强了文字造型的艺术感。而由于其字符笔画平整，因此形成规律性的横竖结构。

色彩点评

- 瓷青色作为海报主色，色彩优雅、灵动。
- 灰黑色文字与白色文字对比鲜明，突出了画面清晰的层次关系，便于观者阅读。

CMYK: 63,6,32,0
CMYK: 93,88,89,80
CMYK: 7,8,6,0

推荐色彩搭配

C: 53	C: 86	C: 3	C: 87	C: 48	C: 38	C: 81	C: 56	C: 100
M: 0	M: 72	M: 2	M: 77	M: 1	M: 25	M: 35	M: 40	M: 98
Y: 24	Y: 56	Y: 2	Y: 62	Y: 38	Y: 4	Y: 52	Y: 45	Y: 48
K: 0	K: 20	K: 0	K: 36	K: 0	K: 0	K: 0	K: 0	K: 4

主体文字呈现出规整的分布排列，形成网格形态，使文字更加齐整、端正，给人一种井然有序、严谨的感觉。

色彩点评

黑色背景与白色文字的组合，给人一种简洁有力、醒目利落的感觉。

CMYK: 93,88,89,80
CMYK: 0,0,0,0

推荐色彩搭配

C: 0	C: 0	C: 85	C: 90	C: 17	C: 13	C: 89	C: 26	C: 0
M: 0	M: 91	M: 80	M: 86	M: 2	M: 6	M: 87	M: 20	M: 0
Y: 0	Y: 93	Y: 80	Y: 86	Y: 88	Y: 9	Y: 70	Y: 19	Y: 1
K: 0	K: 0	K: 66	K: 77	K: 0	K: 0	K: 59	K: 0	K: 0

4.8 模块化布局

模块化布局与网格化分割类似,都是将版面用网格分割,从而使文字形成层级关系。

色彩调性: 简洁、个性、明亮、柔和、清爽、醒目。
常用主题色:

CMYK: 0,0,0,0　　CMYK: 92,87,88,79　　CMYK: 30,0,58,0　　CMYK: 44,14,0,0　　CMYK: 46,71,97,8　　CMYK: 67,59,56,6

常用色彩搭配

CMYK: 30,0,58,0　　CMYK: 44,14,0,0　　CMYK: 46,71,97,8　　CMYK: 0,0,0,0
CMYK: 67,59,56,6　　CMYK: 88,84,84,74　　CMYK: 17,27,92,0　　CMYK: 48,4,4,0

淡绿色与炭灰色搭配,营造出自然、户外的质感,赋予画面生命力。　　天蓝色搭配黑色,给人一种简约、利落的感觉。　　棕色与金黄色搭配,形成富丽、尊贵的风格,给人一种耀眼、大气之感。　　白色与天青色搭配,形成清浅、柔和的视觉效果,营造出极简的风格。

配色速查

强烈	温暖	成熟	朴实

CMYK: 70,62,57,9　　CMYK: 0,12,5,0　　CMYK: 26,93,82,0　　CMYK: 46,58,69,1
CMYK: 66,5,32,0　　CMYK: 1,59,74,0　　CMYK: 78,81,73,56　　CMYK: 12,9,9,0
CMYK: 0,53,85,0　　CMYK: 13,9,47,0　　CMYK: 14,11,8,0　　CMYK: 19,67,57,0

该包装的主体文字与产品信息呈现出模块化的编排形态，形成整齐有序的不同模块，可将文字信息更加精准地传递给消费者。

色彩点评

- 坚果包装以灰白色为主色，木纹质感的包装给人一种天然、朴实的感觉。
- 碧绿色作为辅助色，色彩清新、自然、清爽。
- 褐色文字与白色文字在不同色彩背景的衬托下极为醒目，使产品信息更加明了。

CMYK: 4,5,4,0
CMYK: 83,31,87,0
CMYK: 59,100,100,54
CMYK: 5,16,31,0

推荐色彩搭配

C: 0	C: 72	C: 37	C: 8	C: 5	C: 64	C: 88	C: 24	C: 50
M: 0	M: 12	M: 84	M: 8	M: 24	M: 11	M: 47	M: 51	M: 84
Y: 0	Y: 86	Y: 100	Y: 6	Y: 88	Y: 96	Y: 97	Y: 61	Y: 83
K: 0	K: 0	K: 2	K: 0	K: 0	K: 0	K: 9	K: 0	K: 19

该牛奶包装采用手写体文字，通过整齐的编排方式形成规整的方块形布局，给人一种简洁清爽、大方利落的感觉。

色彩点评

- 白色作为包装主色，给人一种简约、洁净的感觉。
- 淡蓝色的文字色彩清凉、柔和，使包装更加清新、灵动。

CMYK: 39,11,15,0
CMYK: 5,3,2,0

推荐色彩搭配

C: 3	C: 22	C: 43	C: 39	C: 34	C: 0	C: 6	C: 61	C: 12
M: 2	M: 0	M: 40	M: 6	M: 32	M: 0	M: 6	M: 12	M: 11
Y: 1	Y: 16	Y: 2	Y: 13	Y: 0	Y: 0	Y: 23	Y: 0	Y: 10
K: 0	K: 0	K: 0	K: 0	K: 0	K: 0	K: 0	K: 0	K: 0

该海报的文字以投影的形式呈现，给人一种俏皮、活泼、妙趣横生的感觉。因其排列平整，所以极具秩序感。

色彩点评

- 白色背景与炭黑色投影文字对比鲜明，其文字具有较高的阅读性。
- 橙色、黄色、红色、青色等不同色彩的点缀，使海报色彩更加丰富、绚丽、鲜活。

CMYK: 0,0,0,0
CMYK: 78,73,68,38
CMYK: 7,27,80,0
CMYK: 42,95,66,4

推荐色彩搭配

C: 36	C: 0	C: 86	C: 22	C: 79	C: 4	C: 36	C: 23	C: 5
M: 29	M: 96	M: 56	M: 11	M: 27	M: 3	M: 63	M: 11	M: 96
Y: 26	Y: 64	Y: 6	Y: 75	Y: 89	Y: 3	Y: 96	Y: 17	Y: 99
K: 0	K: 0	K: 0	K: 0	K: 0	K: 0	K: 1	K: 0	K: 0

该海报中的文字采用右对齐的编排方式，提升了海报的秩序感。而透明化的球拍图案则呈现出自由、随性的设计风格，两种风格的碰撞使画面更具冲击力。

色彩点评

- 棕褐色作为海报主色，色彩沉实，给人一种沉稳、庄重的感觉。
- 黑色文字色彩深沉、饱满，具有震撼、强烈的视觉冲击力。

CMYK: 48,59,69,2
CMYK: 0,1,0,0
CMYK: 85,82,80,69

推荐色彩搭配

C: 45	C: 11	C: 74	C: 9	C: 53	C: 83	C: 0	C: 20	C: 49
M: 56	M: 7	M: 68	M: 8	M: 85	M: 76	M: 0	M: 31	M: 100
Y: 70	Y: 8	Y: 64	Y: 17	Y: 100	Y: 77	Y: 0	Y: 35	Y: 100
K: 1	K: 0	K: 24	K: 0	K: 33	K: 56	K: 0	K: 0	K: 25

该海报通过竖向轴线分割版面，反映出文字间的层级变化，并形成不同的文字板块，从而使信息更加清晰明了，令人一目了然。

色彩点评

- 黑色文字色彩饱满，极具视觉冲击力。
- 色块采用绯红色与青色搭配，增强了色彩的碰撞感，活跃了画面气氛。

CMYK: 5,4,3,0
CMYK: 53,16,29,0
CMYK: 26,92,89,0
CMYK: 82,78,74,55

推荐色彩搭配

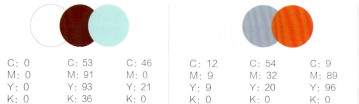

C: 0	C: 53	C: 46	C: 12	C: 54	C: 9	C: 79	C: 16	C: 13
M: 0	M: 91	M: 0	M: 9	M: 32	M: 89	M: 75	M: 98	M: 9
Y: 0	Y: 93	Y: 21	Y: 9	Y: 20	Y: 96	Y: 69	Y: 100	Y: 10
K: 0	K: 36	K: 0	K: 0	K: 0	K: 0	K: 43	K: 0	K: 0

切割式的字母使版面构图饱满、丰富，形成个性、错落的故障风效果，展现出作品设计的独特魅力。

色彩点评

- 橙色作为海报主色，整体洋溢着明媚、鲜活、阳光的气息。
- 白色作为辅助色搭配橙色，使海报更加简约、清爽。

CMYK: 2,6,9,0
CMYK: 0,60,75,0

推荐色彩搭配

C: 0	C: 12	C: 0	C: 6	C: 12	C: 16	C: 0	C: 7	C: 14
M: 4	M: 1	M: 60	M: 74	M: 9	M: 16	M: 21	M: 84	M: 7
Y: 4	Y: 53	Y: 72	Y: 93	Y: 9	Y: 90	Y: 18	Y: 96	Y: 31
K: 0	K: 0	K: 0	K: 0	K: 0	K: 0	K: 0	K: 0	K: 0

4.9 四周环绕型

四周环绕型排版就是将文字分散在版面四周，围绕边界进行编排，以获得饱满、收拢的视觉效果，从而突出画面中心元素。

色彩调性： 华丽、简单、深邃、娇艳、鲜活、耀眼。

常用主题色：

CMYK: 0,0,0,0　　CMYK: 92,87,88,79　　CMYK: 11,70,13,0　　CMYK: 100,99,55,11　　CMYK: 15,1,76,0　　CMYK: 41,16,13,0

常用色彩搭配

CMYK: 10,11,20,0　　CMYK: 84,86,17,0　　CMYK: 67,4,47,0　　CMYK: 93,88,89,80
CMYK: 0,92,47,0　　CMYK: 15,1,76,0　　CMYK: 1,1,1,0　　CMYK: 30,8,8,0

白色与奶灰色搭配，色彩温柔、优雅，给人一种大方、秀丽的印象。

蓝紫色与茉莉黄搭配，形成冷暖与明暗的强烈对比，极具视觉冲击力。

青绿色与白色搭配，呈现出清爽、惬意、干净的视觉效果。

淡蓝色与黑色搭配，减轻了黑色的神秘与沉重感，使整体氛围更加轻松。

配色速查

| 甜蜜 | 绚丽 | 俏皮 | 瞩目 |

CMYK: 0,3,0,0　　CMYK: 3,28,66,0　　CMYK: 34,4,17,0　　CMYK: 31,56,0,0
CMYK: 0,90,41,0　　CMYK: 27,100,91,0　　CMYK: 7,74,63,0　　CMYK: 12,13,89,0
CMYK: 66,88,1,0　　CMYK: 62,0,44,0　　CMYK: 18,23,75,0　　CMYK: 3,2,2,0

该海报中的字母围绕图像四周编排，形成四周环绕式的布局，给人一种收缩、齐整的感觉。

色彩点评

- 海报将红色、宝石红、粉色、紫色、青色等多种色彩搭配，给人留下了华丽、热情、缤纷的视觉印象。
- 白色文字在多彩背景的衬托下更加清爽、简约。

CMYK: 0,88,28,0
CMYK: 0,53,53,0
CMYK: 64,0,45,0
CMYK: 83,85,16,0

推荐色彩搭配

C: 72	C: 4	C: 2	C: 1	C: 15	C: 65	C: 62	C: 14	C: 2
M: 22	M: 3	M: 44	M: 30	M: 99	M: 60	M: 0	M: 89	M: 2
Y: 47	Y: 3	Y: 54	Y: 13	Y: 85	Y: 20	Y: 43	Y: 0	Y: 0
K: 0	K: 0	K: 0	K: 0	K: 0	K: 0	K: 0	K: 0	K: 0

该海报中不同层级的文字分散在版面四周，形成自由化的排版布局，呈现出饱满、轻快的视觉效果，给人一种轻松、醒目的感觉。

色彩点评

- 藏青色作为背景色，色彩深沉、神秘，给人一种幽深、安静的感觉。
- 白色文字与图形明度较高，与背景形成强烈的明暗对比，给人一种醒目、吸睛的感觉。
- 翠绿色的烟雾赋予画面轻盈、灵动的气息，使海报更具吸引力。

CMYK: 100,95,51,23
CMYK: 0,0,1,0
CMYK: 54,0,79,0

推荐色彩搭配

C: 9	C: 96	C: 0	C: 30	C: 92	C: 16	C: 86	C: 62	C: 18
M: 4	M: 82	M: 0	M: 0	M: 63	M: 12	M: 59	M: 47	M: 2
Y: 38	Y: 16	Y: 1	Y: 37	Y: 49	Y: 11	Y: 65	Y: 33	Y: 13
K: 0	K: 0	K: 0	K: 0	K: 6	K: 0	K: 17	K: 0	K: 0

该海报中的文字与图形使海报呈现出卡通化、机械化的风格，边角的文字则填充版面，使整体画面更加饱满、有力。

色彩点评

- 奶檬色作为背景色，给人一种温柔、淡雅的感觉。
- 紫色与山茶红色作为主体文字的主色，色彩浪漫、活泼。
- 青蓝色的点缀，使整体画面色彩更加丰富、清新、绚丽。

CMYK: 13,12,14,0
CMYK: 4,52,17,0
CMYK: 69,82,14,0
CMYK: 57,2,19,0

推荐色彩搭配

C: 4	C: 6	C: 28	C: 57	C: 7	C: 87	C: 23	C: 7	C: 5
M: 52	M: 0	M: 27	M: 2	M: 31	M: 94	M: 38	M: 82	M: 10
Y: 17	Y: 18	Y: 19	Y: 18	Y: 13	Y: 39	Y: 3	Y: 27	Y: 13
K: 0	K: 0	K: 0	K: 0	K: 0	K: 5	K: 0	K: 0	K: 0

文字围绕画面四周分布，获得了规整、有序的视觉效果，给人一种简洁明了、清晰分明的感觉，提升了信息的可读性。

色彩点评

- 青绿色作为海报主色，色彩清新、凉爽。
- 黑色文字与背景明度对比分明，极为醒目、鲜明。
- 白色泡沫强化了画面的清凉感，可令人联想到波光粼粼的水面。

CMYK: 73,7,37,0
CMYK: 93,88,89,0
CMYK: 0,0,0,0

推荐色彩搭配

C: 75	C: 25	C: 89	C: 58	C: 33	C: 3	C: 81	C: 13	C: 58
M: 12	M: 0	M: 84	M: 4	M: 31	M: 2	M: 32	M: 4	M: 0
Y: 39	Y: 19	Y: 85	Y: 29	Y: 3	Y: 2	Y: 48	Y: 10	Y: 24
K: 0	K: 0	K: 75	K: 0	K: 0	K: 0	K: 0	K: 0	K: 0

中心的立体化文字与四角的正文内容排版布局较为宽松，给人一种轻松、愉悦、自由的感觉。

色彩点评

- 粉紫色作为背景色，色彩优雅、浪漫。
- 黄色与背景色形成对比色，给人一种鲜活、明艳的感觉。
- 白色文字在高纯度背景的衬托下极为醒目，便于观者阅读信息。

CMYK: 32,56,0,0
CMYK: 17,0,84,0
CMYK: 0,0,1,0

推荐色彩搭配

C: 40	C: 22	C: 34	C: 17	C: 16	C: 93	C: 0	C: 12	C: 7
M: 86	M: 43	M: 89	M: 36	M: 0	M: 88	M: 0	M: 17	M: 61
Y: 0	Y: 0	Y: 100	Y: 0	Y: 84	Y: 89	Y: 0	Y: 89	Y: 0
K: 0	K: 0	K: 1	K: 0	K: 0	K: 80	K: 0	K: 0	K: 0

文字与线条搭配成为版面的边框，信息既清晰可读又突出了主体物，具有收拢视线的作用。

色彩点评

- 淡灰蓝色作为主色，色彩柔和，风格优雅、简约。
- 红橙色作为实物主色，与背景形成冷暖与纯度对比，丰富了海报的色彩。
- 白色文字与浅色背景的融合度较高，给人一种和谐、自然的感觉。

CMYK: 36,17,22,0
CMYK: 0,0,0,0
CMYK: 9,61,51,0

推荐色彩搭配

C: 34	C: 0	C: 12	C: 27	C: 45	C: 9	C: 46	C: 44	C: 12
M: 0	M: 0	M: 40	M: 96	M: 1	M: 12	M: 22	M: 0	M: 9
Y: 15	Y: 0	Y: 90	Y: 98	Y: 4	Y: 18	Y: 29	Y: 34	Y: 33
K: 0	K: 0	K: 0	K: 0	K: 0	K: 0	K: 0	K: 0	K: 0

第5章
字体设计的质感与风格

字体设计的质感与风格是影响文字表达效果的重要元素，不同的质感与风格可以使观者产生不同的视觉感受。通过字体还可以令观者感受到浓烈、起伏不定的设计风格。

5.1 字体设计的质感

常见的字体质感类型很多,如金属感、真实纹理感、冰雪感、笔墨感、颗粒感、霓虹灯感、膨胀气球感、透明玻璃感等。

5.1.1 金属字

金属质感文字色彩艳丽、富含光泽,同时具有较强的厚度感与立体感,能给人以强烈的视觉刺激。

色彩调性: 明亮、光感、耀眼、华丽、冷冽、神秘。

常用主题色:

| CMYK: 0,0,0,0 | CMYK: 15,11,11,0 | CMYK: 80,76,65,39 | CMYK: 92,88,88,80 | CMYK: 76,44,33,0 | CMYK: 24,32,95,0 |

常用色彩搭配

CMYK: 0,0,0,0
CMYK: 26,20,18,0

白色与银灰色搭配,赋予字体一种金属光泽,给人留下了冷冽、理性的印象。

CMYK: 15,11,11,0
CMYK: 92,88,88,80

亮灰色搭配黑色,整体色彩呈无彩色调,风格正式、严肃。

CMYK: 80,76,65,39
CMYK: 24,32,95,0

深沉的炭灰色搭配暗金色,整体色彩明度较低,质感尊贵、富丽、大气。

CMYK: 76,44,33,0
CMYK: 61,52,48,0

深灰色搭配深青色,形成低明度色彩搭配,营造出肃穆、冷静的画面氛围。

配色速查

华丽	冷冽	通透	火热

CMYK: 91,86,87,78	CMYK: 13,10,10,0	CMYK: 87,66,2,0	CMYK: 6,96,100,0
CMYK: 10,23,89,0	CMYK: 58,50,46,0	CMYK: 7,5,4,0	CMYK: 18,27,71,0
CMYK: 49,95,100,26	CMYK: 80,76,65,39	CMYK: 99,87,69,56	CMYK: 32,34,40,0

渐变的色彩与立体的层次感打造出金属质感文字，给人一种高端、精巧的感觉，凸显出技艺的精细与高端。

■ 色彩点评

- 蓝黑色图形作为文字背景，使其更加清晰、醒目。
- 金棕色与浅金色搭配，打造出华丽的金属质感，极具视觉冲击力。

CMYK: 23,34,71,0
CMYK: 82,55,42,1
CMYK: 88,76,70,48
CMYK: 2,21,41,0

推荐色彩搭配

C: 53	C: 4	C: 88	C: 45	C: 91	C: 11	C: 24	C: 76	C: 19
M: 66	M: 5	M: 78	M: 50	M: 67	M: 10	M: 18	M: 43	M: 31
Y: 100	Y: 44	Y: 70	Y: 68	Y: 57	Y: 31	Y: 16	Y: 33	Y: 67
K: 15	K: 0	K: 50	K: 0	K: 18	K: 0	K: 0	K: 0	K: 0

3D立体文字的光滑质感打造出金属箱的文字造型，获得了光滑、细腻、生动的视觉效果，具有较强的视觉冲击力。

■ 色彩点评

- 青蓝色作为文字主色，给人一种细腻、优雅的感觉。
- 白色作为文字的辅助色，使文字更显简约、灵动。

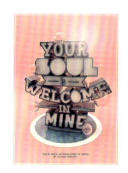

CMYK: 0,41,26,0
CMYK: 7,0,17,0
CMYK: 88,57,37,0

推荐色彩搭配

C: 0	C: 27	C: 100	C: 0	C: 53	C: 28	C: 8	C: 6	C: 85
M: 19	M: 21	M: 100	M: 0	M: 9	M: 58	M: 64	M: 15	M: 48
Y: 14	Y: 20	Y: 62	Y: 0	Y: 14	Y: 45	Y: 24	Y: 18	Y: 32
K: 0	K: 0	K: 27	K: 0	K: 0	K: 0	K: 0	K: 0	K: 0

5.1.2 真实纹理

设计师在设计时，为文字增添真实的纹理质感，可使文字看起来更有设计感，如布纹、木纹、皮革等。

色彩调性： 纯净、细腻、复古、温暖、富丽、深邃。

常用主题色：

CMYK: 0,0,0,0　　CMYK: 4,4,14,0　　CMYK: 29,74,97,0　　CMYK: 13,49,93,0　　CMYK: 8,21,88,0　　CMYK: 82,77,75,56

常用色彩搭配

CMYK: 0,0,0,0
CMYK: 71,67,83,38

CMYK: 13,49,93,0
CMYK: 60,61,74,0

CMYK: 8,21,88,0
CMYK: 82,77,75,56

CMYK: 29,74,97,0
CMYK: 4,4,14,0

白色与黑灰色搭配，形成干净、简约的视觉效果。

深橙色与棕褐色搭配，既形成暖色调搭配，又丰富了色彩层次，风格古典、温暖。

暖黄色与黑色搭配，形成明度的强烈对比，具有极强的视觉冲击力。

浅米色与橘咖色搭配，形成纯度层次对比，给人一种温柔、细腻的感觉。

配色速查

复古	大气	活泼	运动

CMYK: 4,81,76,0
CMYK: 73,6,60,0
CMYK: 88,83,83,73

CMYK: 35,52,100,0
CMYK: 3,4,0,0
CMYK: 55,98,75,33

CMYK: 68,58,56,5
CMYK: 8,94,70,0
CMYK: 11,20,22,0

CMYK: 98,96,44,11
CMYK: 6,60,95,0
CMYK: 4,4,4,0

该电影海报的主体文字呈现出皮革的质感，获得了自然、原始的视觉效果，使其更加真实、生动。

色彩点评

- 琥珀色作为文字主色，色彩温暖、浓郁，给人一种温暖、细腻、厚重的感觉。
- 金黄色作为辅助色，增强了文字的层次感与立体感。

CMYK: 74,11,69,0
CMYK: 59,58,71,8
CMYK: 33,84,100,1
CMYK: 7,26,87,0

推荐色彩搭配

C: 0	C: 81	C: 37	C: 90	C: 60	C: 8	C: 17	C: 92	C: 52
M: 1	M: 100	M: 90	M: 55	M: 58	M: 91	M: 16	M: 62	M: 73
Y: 0	Y: 62	Y: 100	Y: 71	Y: 73	Y: 81	Y: 91	Y: 80	Y: 19
K: 0	K: 44	K: 3	K: 16	K: 9	K: 0	K: 0	K: 37	K: 0

该海报中的文字呈现出立体雕刻的木块形状，给人留下了坚韧、稳固、自然的印象，提升了文字造型的设计感与表现力。

色彩点评

- 棕色的大面积使用，给人一种自然、朴实、亲切的感觉。
- 文字采用红色、青绿色、乳白色、橙黄色等色彩进行设计，获得了绚丽、丰富、活泼的视觉效果。

CMYK: 15,16,22,0
CMYK: 21,47,56,0
CMYK: 4,4,12,0
CMYK: 4,85,61,0
CMYK: 50,0,34,0
CMYK: 3,39,82,0
CMYK: 0,74,78,0

推荐色彩搭配

C: 9	C: 17	C: 64	C: 14	C: 62	C: 2	C: 10	C: 72	C: 12
M: 18	M: 99	M: 0	M: 18	M: 84	M: 37	M: 97	M: 2	M: 36
Y: 27	Y: 74	Y: 12	Y: 19	Y: 76	Y: 80	Y: 100	Y: 55	Y: 45
K: 0	K: 0	K: 0	K: 0	K: 44	K: 0	K: 0	K: 0	K: 0

5.1.3 冰雪

　　冰雪质感营造出的凝固质感，给人一种冰冷、严寒的视觉体验感。而其文字造型极具神采，给人一种妙趣横生、活泼俏皮的感觉。

色彩调性： 干净、安静、典雅、恬淡、内敛、悠然。

常用主题色：

CMYK: 0,0,0,0　　CMYK: 10,18,20,0　　CMYK: 26,7,4,0　　CMYK: 60,0,20,0　　CMYK: 68,42,24,0　　CMYK: 93,88,89,80

常用色彩搭配

CMYK: 0,0,0,0
CMYK: 88,70,38,2

白色与藏蓝色搭配，色彩简单、清凉，获得了极简、清爽的视觉效果。

CMYK: 7,6,4,0
CMYK: 52,18,14,0

浅灰色与冰蓝色搭配，获得了冰雪覆盖的视觉效果，给人一种清凉、凝固的感觉。

CMYK: 60,0,20,0
CMYK: 24,27,34,0

水青色搭配灰咖色，色彩温柔、细腻，风格温柔、优雅。

CMYK: 9,24,5,0
CMYK: 79,62,34,0

淡紫色搭配水墨蓝，色彩明度与纯度较低，风格含蓄、淡雅。

配色速查

| 鲜活 | 淡雅 | 俏皮 | 清凉 |

CMYK: 5,6,3,0
CMYK: 94,82,16,0
CMYK: 17,23,79,0

CMYK: 81,46,11,0
CMYK: 29,13,9,0
CMYK: 6,17,16,0

CMYK: 3,55,32,0
CMYK: 67,0,15,0
CMYK: 38,2,22,0

CMYK: 94,99,13,0
CMYK: 65,13,11,0
CMYK: 37,23,9,0

该海报的字体表面呈现出细腻的冰激凌质感,以及独特的融化效果,这使其更加形象,给人留下了妙趣横生、俏皮活泼的视觉印象。

色彩点评

- 文字以天蓝色为主色调,色彩清凉、清新。
- 粉色作为辅助色搭配蓝色,使整体色彩更显柔和、可爱、年轻。

CMYK: 20,27,32,0
CMYK: 61,0,22,0
CMYK: 32,0,22,0
CMYK: 18,70,13,0

推荐色彩搭配

C: 24	C: 28	C: 13	C: 67	C: 8	C: 2	C: 55	C: 23	C: 7
M: 13	M: 38	M: 98	M: 11	M: 25	M: 36	M: 7	M: 44	M: 86
Y: 0	Y: 40	Y: 56	Y: 10	Y: 31	Y: 0	Y: 24	Y: 0	Y: 22
K: 0	K: 0	K: 0	K: 0	K: 0	K: 0	K: 0	K: 0	K: 0

该海报的主体文字呈现出冰冻的视觉形状,突出了环境的寒冷刺骨,具有较强的感染力,可令人产生一种如身临其境般的感觉。

色彩点评

- 蓝色作为文字主色,凸显出寒冷、静谧的环境氛围。
- 白色作为辅助色,使文字冰冻的效果更加真实。

CMYK: 40,25,15,0
CMYK: 7,5,4,0
CMYK: 63,23,14,0
CMYK: 12,84,70,0

推荐色彩搭配

C: 93	C: 23	C: 4	C: 66	C: 19	C: 43	C: 56	C: 93	C: 66
M: 88	M: 15	M: 3	M: 39	M: 8	M: 97	M: 22	M: 91	M: 69
Y: 89	Y: 6	Y: 3	Y: 22	Y: 4	Y: 96	Y: 11	Y: 65	Y: 73
K: 80	K: 0	K: 0	K: 0	K: 0	K: 10	K: 0	K: 52	K: 28

5.1.4 笔墨

笔墨质感呈现出画笔涂鸦的效果，通过手绘形式打造出个性、风格迥异的文字，具有较强的表现力。

色彩调性： 简洁、复古、含蓄、厚重、高端、静谧。

常用主题色：

CMYK: 0,0,0,0　　CMYK: 89,49,100,14　　CMYK: 20,17,15,0　　CMYK: 24,35,83,0　　CMYK: 96,89,62,43　　CMYK: 81,76,74,54

常用色彩搭配

CMYK: 0,0,0,0　　　　　CMYK: 24,35,73,0　　　　CMYK: 14,31,81,0　　　　CMYK: 71,62,58,10
CMYK: 84,79,78,63　　　CMYK: 13,11,9,0　　　　 CMYK: 97,80,39,3　　　　CMYK: 17,9,39,0

白色与炭黑色形成色彩的强烈对比，具有较强的视觉冲击力。

亮灰色搭配暗金色，呈现出贵金属的视觉效果，赋予字体一种金属光泽质感。

姜黄色与午夜蓝搭配，形成冷暖的极致对比，具有强烈的视觉冲击力。

暗灰色搭配大麦黄，色彩内敛、含蓄、温柔。

配色速查

娇艳

CMYK: 95,91,72,64
CMYK: 12,90,27,0
CMYK: 6,4,4,0

朴实

CMYK: 47,91,83,15
CMYK: 18,12,18,0
CMYK: 33,45,42,0

个性

CMYK: 8,5,11,0
CMYK: 0,66,41,0
CMYK: 91,63,45,3

活跃

CMYK: 1,49,35,0
CMYK: 93,88,89,80
CMYK: 5,13,70,0

画笔涂鸦的质感赋予文字一种复古、文艺的格调，营造一种英伦、宫廷风格，给人一种浪漫、温柔的感觉。

色彩点评

- 白色作为文字主色，给人一种洁净、优雅的感觉。
- 土黄色与白色搭配，色彩华丽、雅致。

CMYK: 95,84,53,23
CMYK: 1,1,1,0
CMYK: 23,34,82,0

推荐色彩搭配

C: 100	C: 91	C: 21	C: 6	C: 88	C: 22	C: 60	C: 0	C: 98
M: 96	M: 86	M: 34	M: 5	M: 71	M: 11	M: 63	M: 0	M: 100
Y: 65	Y: 87	Y: 81	Y: 3	Y: 41	Y: 91	Y: 100	Y: 0	Y: 61
K: 52	K: 78	K: 0	K: 0	K: 3	K: 0	K: 20	K: 0	K: 20

粉笔书写的文字与叉子的组合，令人联想到海报关于食物的主题，具有较强的联系性。而其笔画线条流畅舒展，给人一种飘逸、轻盈的感觉，可使人产生轻松、愉悦的视觉感受。

色彩点评

- 炭黑色的背景营造出黑板的质感，使文字效果更加真实、细腻。
- 白色的书写文字与暗色背景对比强烈，具有较高的可阅读性。

CMYK: 82,78,76,57
CMYK: 2,2,0,0
CMYK: 76,26,43,0
CMYK: 34,36,77,0
CMYK: 32,72,60,0

推荐色彩搭配

C: 80	C: 5	C: 47	C: 46	C: 56	C: 67	C: 0	C: 82	C: 62
M: 74	M: 4	M: 84	M: 47	M: 15	M: 59	M: 0	M: 81	M: 98
Y: 72	Y: 4	Y: 76	Y: 78	Y: 22	Y: 56	Y: 0	Y: 79	Y: 100
K: 48	K: 0	K: 12	K: 0	K: 0	K: 6	K: 0	K: 65	K: 60

5.1.5 颗粒质感

颗粒质感的文字,其表面一般都会呈现出粗糙不平的效果,以丰富文字的层次感,打造鲜活、多变的风格。

色彩调性: 明亮、明快、复古、柔和、沉寂、尊贵。

常用主题色:

CMYK: 0,0,0,0　　CMYK: 6,16,72,0　　CMYK: 15,18,31,0　　CMYK: 52,15,80,0　　CMYK: 51,79,94,22　　CMYK: 79,78,67,43

常用色彩搭配

CMYK: 0,0,0,0
CMYK: 58,20,91,0

CMYK: 49,82,92,18
CMYK: 14,14,29,0

CMYK: 45,39,68,0
CMYK: 6,16,72,0

CMYK: 84,84,92,75
CMYK: 35,45,77,0

白色搭配叶绿色,可让人联想到大自然中的绿色植物,给人一种清新、惬意、呼吸的感觉。

褐色搭配灰咖色,形成同类色搭配,赋予整体一种成熟、复古的质感。

枯叶色搭配茉莉黄色,可令人联想到秋季的景色,给人留下温暖、丰收、舒适的印象。

黑色与黄棕色搭配,整体色彩较为低沉,给人一种深沉、沉稳、安全的感觉。

配色速查

休闲	协调	鲜明	多变

CMYK: 18,22,27,0
CMYK: 73,16,37,0
CMYK: 67,69,78,33

CMYK: 21,13,34,0
CMYK: 13,10,9,0
CMYK: 78,73,69,41

CMYK: 11,42,35,0
CMYK: 27,27,68,0
CMYK: 67,84,54,16

CMYK: 52,17,36,0
CMYK: 19,80,95,0
CMYK: 92,87,88,79

该薯片包装的文字因添加了噪点肌理，所以形成富含复古感的颗粒质感，给人一种产品悠久、自然的印象。

色彩点评

- 白色作为文字主色，给人一种简单、纯净的感觉，突出了产品天然、健康的特点。
- 铬黄色作为辅助色，给人一种温暖、明亮的感觉，结合红色包装，可以刺激消费者的食欲。

CMYK: 11,89,82,0
CMYK: 8,23,88,0
CMYK: 0,2,2,0

推荐色彩搭配

C: 45	C: 0	C: 12	C: 18	C: 19	C: 9	C: 92	C: 9	C: 7
M: 99	M: 11	M: 24	M: 14	M: 33	M: 84	M: 63	M: 89	M: 17
Y: 100	Y: 5	Y: 90	Y: 13	Y: 80	Y: 100	Y: 100	Y: 82	Y: 71
K: 15	K: 0	K: 0	K: 0	K: 0	K: 0	K: 50	K: 0	K: 0

该海报整体色调适中，营造出复古、文艺的中世纪风格。其文字添加的颗粒质感呈现出斑驳与悠久的视觉效果，强化了海报的复古质感。

色彩点评

- 文字采用棕色、琥珀色、橄榄绿色、白色等色彩，形成自然、适中的中明度搭配，给人一种和谐、温和的感觉。
- 海报整体色彩呈中纯度的暖色调搭配，给人一种自然、柔和的感觉。

CMYK: 13,15,29,0
CMYK: 51,79,93,21
CMYK: 62,50,93,6
CMYK: 2,1,8,0
CMYK: 18,70,79,0
CMYK: 83,84,92,75

推荐色彩搭配

C: 15	C: 0	C: 83	C: 25	C: 57	C: 48	C: 7	C: 33	C: 31
M: 20	M: 0	M: 84	M: 66	M: 78	M: 43	M: 9	M: 28	M: 85
Y: 44	Y: 1	Y: 92	Y: 79	Y: 100	Y: 75	Y: 17	Y: 37	Y: 85
K: 0	K: 0	K: 75	K: 0	K: 37	K: 0	K: 0	K: 0	K: 0

5.1.6 霓虹灯

霓虹灯文字独有的发光效果使文字具备了较高的视觉吸引力,其绚丽多变的色彩以及不同的组合方式给人留下了丰富、有趣、鲜活的印象。

色彩调性: 明亮、尊贵、凉爽、浪漫、温柔、刺激。

常用主题色:

CMYK: 0,0,0,0　　CMYK: 87,71,23,0　　CMYK: 62,8,7,0　　CMYK: 25,70,0,0　　CMYK: 4,27,26,0　　CMYK: 95,88,79,72

常用色彩搭配

CMYK: 0,0,0,0
CMYK: 94,92,21,0

白色搭配浓蓝色,给人一种简约、冷静的感觉。

CMYK: 72,37,0,0
CMYK: 5,2,13,0

皇室蓝搭配淡黄色,形成冷暖对比,丰富了文字的色彩层次。

CMYK: 31,81,0,0
CMYK: 2,17,12,0

紫色与浅橘色搭配,给人一种绚丽、优雅的印象。

CMYK: 85,95,36,3
CMYK: 33,12,3,0

浓蓝紫色与水蓝色形成邻近色搭配,给人一种统一、协调、理性的感觉。

配色速查

浪漫	甜蜜	含蓄	俏皮

CMYK: 46,0,22,0　　　CMYK: 4,22,84,0　　　CMYK: 14,72,44,0　　　CMYK: 16,48,19,0
CMYK: 28,50,0,0　　　CMYK: 58,91,62,22　　CMYK: 59,56,12,0　　　CMYK: 3,25,60,0
CMYK: 38,100,82,3　　CMYK: 1,41,15,0　　　CMYK: 8,9,19,0　　　　CMYK: 2,1,1,0

该爵士音乐节海报采用霓虹灯文字的设计方式，呈现出明亮、强烈的视觉效果，给人一种时尚、个性的感觉，突出了音乐节的风格。

色彩点评

- 浓蓝色的背景画面营造出深沉、神秘的节日氛围。
- 白色的文字以及淡蓝色灯光，与深色背景形成层次对比，给人一种明亮、醒目的感觉。

CMYK：93,85,27,0
CMYK：98,89,80,73
CMYK：0,0,0,0
CMYK：71,29,0,0

推荐色彩搭配

C：0	C：94	C：66
M：0	M：72	M：87
Y：0	Y：82	Y：0
K：0	K：58	K：0

C：78	C：9	C：97
M：28	M：10	M：89
Y：19	Y：8	Y：76
K：0	K：0	K：69

C：89	C：55	C：77
M：81	M：6	M：79
Y：10	Y：7	Y：78
K：0	K：0	K：59

该海报中的文字结构较为复杂，灯光与灯箱以及朦胧的背景展现出神秘、炫彩的视觉效果，给人一种震撼、高端的感觉。

色彩点评

- 蓝紫色作为背景色，色彩神秘、虚幻。
- 紫色灯光文字浪漫、梦幻，给人留下了唯美、时尚的印象。

CMYK：86,97,38,5
CMYK：49,76,42,0
CMYK：43,78,0,0

推荐色彩搭配

C：96	C：0	C：58
M：88	M：9	M：87
Y：51	Y：6	Y：18
K：21	K：0	K：0

C：39	C：0	C：82
M：68	M：93	M：93
Y：0	Y：32	Y：31
K：0	K：0	K：1

C：9	C：22	C：98
M：7	M：74	M：100
Y：7	Y：14	Y：50
K：0	K：0	K：2

5.1.7 膨胀气球

圆润平滑的文字笔画可使文字造型给人留下憨态可掬、俏皮灵动的视觉印象，提升整体作品的趣味性。

色彩调性： 简约、含蓄、火热、盎然、明媚、阳光。

常用主题色：

CMYK: 0,0,0,0　　CMYK: 6,97,100,0　　CMYK: 42,4,81,0　　CMYK: 3,62,88,0　　CMYK: 62,96,35,1　　CMYK: 9,19,89,0

常用色彩搭配

CMYK: 0,0,0,0　　　　CMYK: 88,58,40,0　　CMYK: 4,63,89,0　　　CMYK: 6,97,100,0
CMYK: 59,7,90,0　　　CMYK: 28,48,4,0　　　CMYK: 5,22,89,0　　　CMYK: 89,75,68,44

白色与绿色搭配，赋予作品自然、清新的气息，给人一种安全、清爽的感觉。

藏青色与淡紫色搭配，获得了浪漫、复古、端庄的视觉效果。

橙色与铬黄色形成邻近色的暖色调搭配，整体给人一种温暖、明媚的印象。

深绯色与炭黑色色彩浓郁、饱满，两者形成强烈对比，给人一种醒目、刺激的感觉。

配色速查

清新	个性	自然	绮丽

CMYK: 74,45,0,0　　　CMYK: 33,87,76,1　　CMYK: 8,5,86,0　　　CMYK: 15,24,20,0
CMYK: 7,5,0,0　　　　CMYK: 57,1,97,0　　　CMYK: 44,0,93,0　　　CMYK: 15,96,70,0
CMYK: 41,0,81,0　　　CMYK: 85,80,80,66　　CMYK: 73,73,79,48　　CMYK: 76,70,67,30

该海报中的主体文字利用线条元素营造光泽感以及膨胀、圆润的质感，获得了饱满、可爱、俏皮的字体效果。

色彩点评

- 绿色作为海报主色，给人一种自然、盎然的感觉。
- 墨绿色文字与背景形成同类色对比，丰富了作品的色彩层次。
- 橙黄色文字与白色文字搭配，提高了文字明度，色彩明快、温暖。

CMYK: 59,7,90,0
CMYK: 6,32,88,0
CMYK: 1,2,13,0
CMYK: 86,67,76,42

推荐色彩搭配

C: 85	C: 4	C: 38	C: 19	C: 86	C: 58	C: 41	C: 90	C: 13
M: 42	M: 0	M: 16	M: 27	M: 67	M: 7	M: 4	M: 67	M: 4
Y: 100	Y: 22	Y: 60	Y: 71	Y: 78	Y: 90	Y: 80	Y: 100	Y: 50
K: 4	K: 0	K: 0	K: 0	K: 43	K: 0	K: 0	K: 56	K: 0

该海报文字字体圆润、饱满，获得了如同气球的字体效果，给人一种膨胀、柔软的感觉，风格轻快、欢乐。

色彩点评

- 白色作为背景色与文字主色，色彩简约、清爽。
- 灰蓝色、紫色与橙色、黄色形成冷暖对比，具有较强的视觉冲击力。

CMYK: 0,0,0,0
CMYK: 88,58,39,0
CMYK: 5,22,88,0
CMYK: 61,97,32,0

推荐色彩搭配

C: 0	C: 84	C: 11	C: 88	C: 6	C: 60	C: 86	C: 7	C: 5
M: 0	M: 48	M: 22	M: 58	M: 61	M: 98	M: 98	M: 14	M: 16
Y: 0	Y: 0	Y: 90	Y: 39	Y: 86	Y: 29	Y: 31	Y: 20	Y: 74
K: 0	K: 0	K: 0	K: 0	K: 0	K: 0	K: 1	K: 0	K: 0

5.1.8 透明玻璃

透明玻璃字体晶莹剔透、唯美梦幻，既富有立体感，又浪漫、通透，具有较强的表现力。

色彩调性： 极简、内敛、理性、冰玲、深邃、典雅。

常用主题色：

CMYK：0,0,0,0　　CMYK：10,8,8,0　　CMYK：35,23,22,0　　CMYK：92,76,53,18　　CMYK：87,56,0,0　　CMYK：55,6,13,0

常用色彩搭配

CMYK：0,0,0,0
CMYK：78,31,7,0

白色搭配矢车菊蓝，色彩通透、清凉。

CMYK：72,40,8,0
CMYK：11,9,9,0

皇室蓝与亮灰色搭配，给人一种雅致、含蓄的感觉。

CMYK：35,23,22,0
CMYK：82,70,63,27

中灰色搭配深灰色，丰富了文字的色彩层次，给人一种和谐、统一、深邃的感觉。

CMYK：47,1,13,0
CMYK：100,91,2,0

水蓝色搭配蓝玫瑰色形成冷色调邻近色对比，可令人联想到湖水与天空。

配色速查

梦幻	清凉	通透	唯美
CMYK：4,22,0,0 CMYK：61,55,0,0 CMYK：0,0,0,0	CMYK：63,18,0,0 CMYK：94,100,45,2 CMYK：0,0,0,0	CMYK：44,22,4,0 CMYK：17,13,12,0 CMYK：100,96,50,8	CMYK：73,63,15,0 CMYK：0,0,0,0 CMYK：22,28,14,0

该海报中的透明玻璃文字透明、晶莹剔透，给人一种流动、清凉的感觉。

色彩点评

- 蓝色作为背景色，色彩清爽、清凉、纯净。
- 将透明文字设计为蓝色，可让人联想到水的凉爽，给人一种愉悦、惬意的感觉。

CMYK: 78,30,7,0
CMYK: 4,0,1,0

推荐色彩搭配

C: 11	C: 86	C: 18	C: 12	C: 75	C: 40	C: 92	C: 0	C: 42
M: 0	M: 55	M: 15	M: 11	M: 33	M: 34	M: 67	M: 0	M: 0
Y: 4	Y: 0	Y: 14	Y: 10	Y: 0	Y: 15	Y: 24	Y: 0	Y: 7
K: 0	K: 0	K: 0	K: 0	K: 0	K: 0	K: 0	K: 0	K: 0

该海报中的冰块文字极具通透、水润的质感，给人一种生动、寒冷的感觉，突出了严寒天气的主题。

色彩点评

- 深灰色作为背景色，色彩黯淡、幽深。
- 透明冰块文字生动、形象，在深灰色背景的衬托下更显剔透。

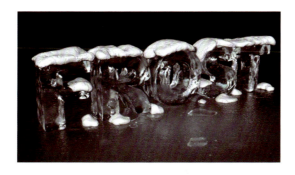

CMYK: 93,88,89,80
CMYK: 1,0,0,0
CMYK: 80,66,61,20

推荐色彩搭配

C: 93	C: 10	C: 38	C: 81	C: 30	C: 85	C: 45	C: 82	C: 21
M: 88	M: 7	M: 29	M: 70	M: 20	M: 61	M: 31	M: 69	M: 10
Y: 89	Y: 7	Y: 17	Y: 66	Y: 20	Y: 0	Y: 31	Y: 61	Y: 0
K: 80	K: 0	K: 0	K: 32	K: 0	K: 0	K: 0	K: 24	K: 0

5.2 字体设计的风格

字体的风格很多，常见的有扁平化、3D立体、怀旧复工、光感渐变、手写、故障风、科幻、剪纸风等。

5.2.1 扁平化

扁平化文字可以借助简约图形，形成强烈的视觉冲击力，获得简约、明了、直观的视觉效果。

色彩调性：洁净、清新、燃烧、灼热、空灵、饱满。

常用主题色：

CMYK: 0,0,0,0　　CMYK: 65,16,13,0　　CMYK: 0,94,88,0　　CMYK: 35,11,84,0　　CMYK: 56,73,6,0　　CMYK: 6,62,87,0

常用色彩搭配

CMYK: 0,0,0,0　　　　　CMYK: 35,9,86,0　　　　CMYK: 24,98,93,0　　　CMYK: 56,68,9,0
CMYK: 82,48,26,0　　　CMYK: 12,72,91,0　　　CMYK: 64,15,13,0　　　CMYK: 11,6,0,0

白色与蓝色搭配，色彩简约、天然、纯净，给人一种清新、轻快的印象。

黄绿色搭配橘色，可令人联想到温暖、明媚的夏日，给人一种温暖、明快的感觉。

深红色搭配天蓝色，形成强烈的对比色，使整体色彩更加鲜活、醒目。

深紫色与浅灰色搭配可以营造温馨、含蓄、浪漫的画面氛围，给人留下优雅、恬淡的印象。

配色速查

温柔	端庄	鲜活	悠然
CMYK: 5,19,0,0 CMYK: 49,40,0,0 CMYK: 8,7,4,0	CMYK: 13,35,26,0 CMYK: 78,89,90,73 CMYK: 17,40,0,0	CMYK: 63,13,100,0 CMYK: 16,12,13,0 CMYK: 15,74,98,0	CMYK: 60,0,24,0 CMYK: 93,78,0,0 CMYK: 4,2,3,0

将包装文字的首尾笔画处设计为尖角，可以获得飘带般的视觉效果，给人留下俏皮、生动的印象，提升包装的亲和力。

色彩点评

- 紫色与青蓝色文字搭配形成邻近色的对比，丰富了文字的色彩。
- 文字色彩与橙色的图案形成冷暖对比，色彩丰富、绚丽。

CMYK: 4,3,3,0
CMYK: 34,6,83,0
CMYK: 83,45,27,0
CMYK: 7,62,87,0
CMYK: 57,73,7,0

推荐色彩搭配

C: 17	C: 3	C: 56	C: 24	C: 57	C: 86	C: 71	C: 0	C: 6
M: 10	M: 2	M: 70	M: 11	M: 7	M: 96	M: 85	M: 0	M: 62
Y: 88	Y: 2	Y: 9	Y: 71	Y: 87	Y: 0	Y: 30	Y: 0	Y: 87
K: 0	K: 0	K: 0	K: 0	K: 0	K: 0	K: 0	K: 0	K: 0

该海报将主体文字以线条的形式呈现，给人一种利落、简约、整齐有序的感觉，极具趣味性与表现力。

色彩点评

- 白色文字在藏青色背景的衬托下更加明亮、醒目。
- 金色线条图案与藏青色背景搭配，风格尊贵、富丽、高端。

CMYK: 99,85,59,35
CMYK: 5,0,3,0
CMYK: 52,54,79,3

推荐色彩搭配

C: 93	C: 13	C: 62	C: 92	C: 32	C: 5	C: 34	C: 31	C: 100
M: 68	M: 10	M: 76	M: 63	M: 36	M: 4	M: 47	M: 19	M: 89
Y: 46	Y: 10	Y: 100	Y: 67	Y: 98	Y: 4	Y: 55	Y: 15	Y: 64
K: 6	K: 0	K: 45	K: 26	K: 0	K: 0	K: 0	K: 0	K: 48

5.2.2 3D立体

3D立体文字的立体面，可使人产生极强的立体感与空间感，这种文字更加生动，也更有吸引力。

色彩调性： 明亮、复古、柔和、端庄、绮丽、深邃。

常用主题色：

CMYK: 0,0,0,0 CMYK: 29,93,92,0 CMYK: 12,7,57,0 CMYK: 84,42,56,0 CMYK: 48,69,0,0 CMYK: 87,84,84,73

常用色彩搭配

CMYK: 0,0,0,0
CMYK: 77,71,69,37

CMYK: 29,93,92,0
CMYK: 12,7,42,0

CMYK: 21,0,8,0
CMYK: 48,69,0,0

CMYK: 84,42,56,0
CMYK: 9,33,84,0

白色与灰黑色搭配，形成经典、鲜明的配色方案。

红棕色与米黄色搭配，营造出燃烧、兴奋的画面氛围，给人一种火热、刺激的感觉。

淡蓝色与紫色搭配，色彩浪漫、优雅。

深青色与橘黄搭配，极具复古感，给人一种经典、古朴的感觉。

配色速查

| 迸发 | 生命 | 迷茫 | 盛放 |

CMYK: 59,4,14,0
CMYK: 23,84,0,0
CMYK: 93,96,60,44

CMYK: 68,0,99,0
CMYK: 87,79,57,27
CMYK: 17,16,0,0

CMYK: 73,44,33,0
CMYK: 4,2,6,0
CMYK: 7,23,69,0

CMYK: 9,96,31,0
CMYK: 6,0,53,0
CMYK: 76,86,0,0

该海报中的文字采用3D立体的设计方式，获得了凸出、立体的设计效果，增强了画面的空间感与层次感。

色彩点评

- 黑色作为海报背景色，色彩深沉、严肃。
- 白色文字与黑色背景对比鲜明，极具视觉吸引力。

CMYK: 77,71,68,35
CMYK: 2,1,1,0

推荐色彩搭配

C: 59	C: 46	C: 18	C: 84	C: 77	C: 3	C: 68	C: 11	C: 92
M: 65	M: 43	M: 17	M: 79	M: 71	M: 4	M: 97	M: 8	M: 87
Y: 72	Y: 38	Y: 15	Y: 78	Y: 68	Y: 3	Y: 95	Y: 8	Y: 88
K: 15	K: 0	K: 0	K: 63	K: 36	K: 0	K: 67	K: 0	K: 79

该宣传印刷海报采用文字与房屋、书架等设计元素，打造出充满意趣的文字造型，给人留下了妙趣横生、别具一格的印象。

色彩点评

- 白色与橘色搭配，使文字整体获得了明媚、鲜活的视觉效果。
- 藏蓝色的背景与文字形成冷暖与明暗对比，提升了画面的层次感，可使观者目光集中在前方文字上。

CMYK: 94,79,57,27
CMYK: 2,0,9,0
CMYK: 1,73,71,0

推荐色彩搭配

C: 94	C: 2	C: 6	C: 29	C: 15	C: 100	C: 10	C: 0	C: 94
M: 69	M: 0	M: 43	M: 75	M: 7	M: 100	M: 7	M: 89	M: 90
Y: 44	Y: 9	Y: 76	Y: 67	Y: 24	Y: 60	Y: 7	Y: 92	Y: 62
K: 5	K: 0	K: 0	K: 0	K: 0	K: 25	K: 0	K: 0	K: 45

5.2.3　怀旧复古

　　怀旧复古风格的海报一般可通过低纯度的色彩营造陈旧感，打造悠久、朴实的字体风格，给人留下含蓄、低调的印象。

色彩调性： 明快、雅致、成熟、大气、温和、沉稳。

常用主题色：

CMYK：0,0,0,0　　CMYK：72,12,54,0　　CMYK：20,51,75,0　　CMYK：21,95,82,0　　CMYK：10,17,21,0　　CMYK：90,81,58,30

常用色彩搭配

CMYK：49,0,36,0
CMYK：58,100,71,40

CMYK：2,64,23,0
CMYK：43,100,100,11

CMYK：13,16,20,0
CMYK：69,5,17,0

CMYK：16,41,63,0
CMYK：100,92,45,8

深紫红色搭配水青色，形成明度对比，富含视觉冲击力的同时极具复古感。

山茶红搭配酒红色，形成纯度层次对比，给人成熟、优雅、大气的印象。

淡灰色搭配天蓝色，色彩素雅、柔和。

棕黄色搭配浓蓝色，色彩浓郁、饱满，给人一种大气、尊贵的视觉印象。

配色速查

复古	醒目	期待	朴实

CMYK：11,13,33,0
CMYK：44,78,80,6
CMYK：92,91,53,25

CMYK：36,13,8,0
CMYK：12,72,99,0
CMYK：82,83,73,58

CMYK：49,33,19,0
CMYK：0,56,32,0
CMYK：90,85,84,75

CMYK：41,80,94,5
CMYK：82,80,79,63
CMYK：0,0,0,0

通过添加噪点肌理，该海报画面获得了斑驳、陈旧的视觉效果，风格复古、朴实。

色彩点评

- 白色作为文字主色，给人一种纯净、简约、清爽的感觉。
- 红色作为辅助色，在白色文字下层出现，提升了文字的立体感与层次感。

CMYK：12,36,55,0
CMYK：7,7,7,0
CMYK：16,90,74,0
CMYK：5,19,85,0
CMYK：73,7,37,0

推荐色彩搭配

C: 14	C: 66	C: 17	C: 10	C: 77	C: 5	C: 5	C: 38	C: 28
M: 24	M: 69	M: 93	M: 32	M: 33	M: 96	M: 19	M: 100	M: 47
Y: 47	Y: 93	Y: 79	Y: 49	Y: 44	Y: 96	Y: 85	Y: 100	Y: 66
K: 0	K: 39	K: 0	K: 0	K: 0	K: 0	K: 0	K: 3	K: 0

该圣诞海报运用噪点肌理，营造出烟雾朦胧与大雪纷飞的画面氛围，具有较强的视觉感染力。同时文字采用线条的形式，充满复古、文艺的气息。

色彩点评

- 米灰色与蔚蓝色搭配，色彩淡雅、温柔。
- 蓝黑色背景色彩深沉，营造出静谧、昏暗的画面氛围。

CMYK：10,17,21,0
CMYK：71,7,19,0
CMYK：84,73,56,22

推荐色彩搭配

C: 79	C: 12	C: 16	C: 69	C: 88	C: 10	C: 25	C: 92	C: 52
M: 68	M: 10	M: 10	M: 0	M: 78	M: 17	M: 27	M: 67	M: 0
Y: 54	Y: 10	Y: 27	Y: 20	Y: 58	Y: 20	Y: 28	Y: 66	Y: 23
K: 13	K: 0	K: 0	K: 0	K: 29	K: 0	K: 0	K: 31	K: 0

5.2.4 光感渐变

光感渐变文字采用类似霓虹灯的设计方式，可获得科幻、闪烁、强烈的视觉效果，具有极强的视觉吸引力。

色彩调性： 明快、活泼、和煦、雅致、凉爽、幽深。

常用主题色：

CMYK: 0,0,0,0　　CMYK: 8,56,3,0　　CMYK: 9,4,53,0　　CMYK: 59,18,33,0　　CMYK: 67,36,0,0　　CMYK: 92,82,74,61

常用色彩搭配

CMYK: 34,92,21,0　　CMYK: 8,56,3,0　　CMYK: 7,10,47,0　　CMYK: 67,36,0,0
CMYK: 75,100,63,48　CMYK: 0,0,0,0　　　CMYK: 64,20,40,0　　CMYK: 27,0,13,0

浅橙色搭配深沉的黑色，获得了温柔、平和的视觉效果，给人一种醒目、清晰的感觉。

白色搭配山茶红色，这两种高明度和高纯度色彩具有较强的视觉冲击力。

苔绿色与深黄色搭配，营造出复古、陈旧的画面氛围。

深蓝色与淡灰色搭配，形成明度对比，极具层次感的同时给人留下了极简、冷静的印象。

配色速查

梦幻	活泼	叛逆	灼热

CMYK: 70,12,35,0　　CMYK: 5,50,29,0　　CMYK: 64,0,100,0　　CMYK: 10,11,10,0
CMYK: 45,56,0,0　　　CMYK: 59,10,59,0　　CMYK: 33,26,25,0　　CMYK: 3,40,84,0
CMYK: 100,95,29,0　　CMYK: 84,77,79,61　CMYK: 86,82,82,70　CMYK: 20,98,100,0

该书籍封面的文字呈现出光影律动模糊的动态效果，提升了画面空间的动感，为读者留下了悬念与想象空间。

色彩点评

- 深绿色作为画面主色调，色彩明度较低，营造出神秘、悬疑的画面氛围。
- 白色文字明度较高，在低明度背景的衬托下更加突出，给人一种清晰、醒目之感。

CMYK: 91,58,87,33
CMYK: 1,1,1,0

推荐色彩搭配

C: 49	C: 89	C: 10	C: 93	C: 18	C: 89	C: 57	C: 78	C: 17
M: 4	M: 79	M: 11	M: 82	M: 0	M: 100	M: 66	M: 39	M: 12
Y: 34	Y: 81	Y: 9	Y: 61	Y: 31	Y: 39	Y: 99	Y: 52	Y: 28
K: 0	K: 66	K: 0	K: 38	K: 0	K: 1	K: 20	K: 0	K: 0

　　该海报中的文字通过颜色的渐变过渡获得了光感、膨胀的视觉效果，给人一种蓬松、柔软、轻盈的感觉，突出了甜蜜、俏皮的设计主题。

色彩点评

- 紫红色作为背景色，色彩明度较低，给人一种神秘、华贵的感觉。
- 粉色与白色搭配，获得了渐变的文字效果，给人留下了活泼、甜美的视觉印象。

CMYK: 41,100,35,0
CMYK: 2,3,1,0
CMYK: 11,61,0,0

推荐色彩搭配

C: 72	C: 29	C: 1	C: 14	C: 6	C: 57	C: 7	C: 0	C: 74
M: 100	M: 99	M: 22	M: 70	M: 5	M: 100	M: 32	M: 0	M: 97
Y: 59	Y: 25	Y: 0	Y: 0	Y: 5	Y: 51	Y: 6	Y: 0	Y: 54
K: 39	K: 0	K: 0	K: 0	K: 0	K: 8	K: 0	K: 0	K: 27

5.2.5 手写

手写风格文字打破常规，可获得自由、独特、个性的视觉效果，凸显出独特的文字作品主题。

色彩调性： 明快、温柔、浪漫、含蓄、兴奋、沉稳。

常用主题色：

| CMYK: 0,0,0,0 | CMYK: 47,56,1,0 | CMYK: 50,16,6,0 | CMYK: 7,14,85,0 | CMYK: 64,98,100,62 | CMYK: 76,73,69,39 |

常用色彩搭配

CMYK: 0,0,0,0
CMYK: 91,81,15,0

高明度的白色与深蓝色形成强烈的明暗对比，给人一种亮眼、吸睛的感觉。

CMYK: 48,7,9,0
CMYK: 6,18,86,0

天蓝色与明黄色搭配，获得了鲜艳、醒目、强烈的视觉效果，给人一种鲜活、活泼的感觉。

CMYK: 45,91,100,13
CMYK: 5,18,35,0

棕红色搭配米色，形成层次对比，营造出复古、平和的画面氛围。

CMYK: 76,73,69,39
CMYK: 47,56,1,0

深灰色搭配暗紫色，整体色彩明度较低，给人一种含蓄、低调的感觉。

配色速查

| 夏日 | 轻松 | 怡然 | 新生 |

CMYK: 9,21,88,0
CMYK: 70,5,13,0
CMYK: 51,99,100,33

CMYK: 74,42,8,0
CMYK: 17,19,0,0
CMYK: 95,96,40,7

CMYK: 9,58,0,0
CMYK: 42,37,2,0
CMYK: 83,79,77,61

CMYK: 71,43,71,1
CMYK: 11,11,74,0
CMYK: 0,26,24,0

该海报中主体文字的笔画犹如花藤枝蔓，与周围的厨师及果蔬图案搭配，给人一种自然、充满生机的感觉。

色彩点评

- 黑色背景使文字与图案更加鲜明、鲜活。
- 白色文字与黑色背景对比强烈，具有较强的辨识度。

CMYK：85,79,77,62
CMYK：48,1,18,0
CMYK：0,0,0,0
CMYK：3,18,53,0

推荐色彩搭配

C：85	C：78	C：95	C：11	C：85	C：12	C：12	C：0	C：78
M：78	M：36	M：77	M：4	M：89	M：62	M：0	M：72	M：66
Y：76	Y：91	Y：41	Y：74	Y：27	Y：91	Y：36	Y：73	Y：27
K：59	K：0	K：4	K：0	K：0	K：0	K：0	K：0	K：0

该音乐主题海报中的手写文字围绕图像排列，版式饱满、随性，给人一种个性、时尚的感觉，作品极具吸引力。

色彩点评

- 竹青色作为海报主色，色彩复古、奇异。
- 文字采用白色、姜黄、蜜桃色等高明度色彩，与背景形成层次对比的同时，给人一种愉悦、鲜活的印象。

CMYK：76,43,58,1
CMYK：8,3,4,0
CMYK：2,31,31,0
CMYK：49,93,93,24
CMYK：78,73,40,3
CMYK：16,15,51,0

推荐色彩搭配

C：54	C：6	C：48	C：2	C：78	C：77	C：44	C：2	C：90
M：21	M：9	M：93	M：23	M：82	M：75	M：84	M：31	M：54
Y：44	Y：20	Y：89	Y：40	Y：82	Y：43	Y：44	Y：31	Y：80
K：0	K：0	K：21	K：0	K：65	K：4	K：0	K：0	K：20

5.2.6 故障风

　　故障风文字多给人一种电子感，其鲜艳的色彩搭配与独特的文字造型，可获得个性、鲜明的文字效果，具有较高的辨识性。

色彩调性： 明快、典雅、温柔、细腻、清爽、冷静。

常用主题色：

CMYK: 0,0,0,0　　CMYK: 86,100,12,0　　CMYK: 1,76,31,0　　CMYK: 87,75,0,0　　CMYK: 65,0,28,0　　CMYK: 25,21,19,0

常用色彩搭配

CMYK: 0,0,0,0
CMYK: 15,89,80,0

白色与深红色的搭配，色彩鲜明、醒目，给人一种明亮、鲜艳的感觉。

CMYK: 90,100,31,0
CMYK: 65,0,28,0

浓蓝紫色与湖蓝色色彩较为饱满、艳丽，具有较强的视觉吸引力。

CMYK: 44,71,0,0
CMYK: 41,9,14,0

亮紫色与灰蓝色形成纯度对比，既富有层次感，又丰富了整体文字效果。

CMYK: 87,75,0,0
CMYK: 20,15,15,0

深蓝色与亮灰色搭配，给人一种商务、理性的感觉。

配色速查

时尚	成熟	广阔	浪漫

CMYK: 40,32,3,0　　CMYK: 22,66,73,0　　CMYK: 81,86,36,2　　CMYK: 6,61,18,0
CMYK: 35,19,5,0　　CMYK: 80,85,85,72　　CMYK: 58,14,74,0　　CMYK: 92,89,82,74
CMYK: 26,97,29,0　　CMYK: 34,17,87,0　　CMYK: 68,35,0,0　　CMYK: 67,67,16,0

该海报画面中的文字采用故障风的设计方式，极具动感与跳跃感，强化了文字的表现力。

色彩点评

- 白色文字与黑色背景搭配，使文字更加清晰、鲜明。
- 深红色作为文字底层色彩，使文字更具立体效果，增强了文字的立体感与层次感。

CMYK: 83,81,93,72
CMYK: 13,92,80,0
CMYK: 78,26,26,0
CMYK: 3,4,6,0

推荐色彩搭配

C: 89	C: 2	C: 76	C: 79	C: 11	C: 53	C: 15	C: 75	C: 93
M: 72	M: 4	M: 19	M: 28	M: 0	M: 100	M: 92	M: 11	M: 88
Y: 98	Y: 4	Y: 34	Y: 28	Y: 5	Y: 100	Y: 81	Y: 52	Y: 89
K: 66	K: 0	K: 0	K: 0	K: 0	K: 39	K: 0	K: 0	K: 80

采用故障风的设计方式可使文字获得拆解、重构的效果，给人一种个性、炫酷、超现实的印象，具有较强的设计感与冲击力。

色彩点评

- 深紫色的背景展现出电子元素的神秘、酷炫。
- 文字采用白色、淡紫色与青色进行搭配，与背景形成同类色对比，丰富了画面层次。

CMYK: 89,100,3,0
CMYK: 0,1,0,0
CMYK: 46,72,0,0
CMYK: 55,0,5,0

推荐色彩搭配

C: 57	C: 91	C: 3	C: 35	C: 4	C: 100	C: 0	C: 70	C: 60
M: 14	M: 100	M: 37	M: 71	M: 29	M: 100	M: 1	M: 22	M: 86
Y: 2	Y: 44	Y: 19	Y: 0	Y: 73	Y: 48	Y: 0	Y: 30	Y: 0
K: 0	K: 1	K: 0	K: 0	K: 0	K: 1	K: 0	K: 0	K: 0

5.2.7 科幻风

科幻风文字在电影海报中使用时，可凸显作品的主题与风格，令人耳目一新，具有较强的视觉吸引力。

色彩调性： 极简、雅致、清新、冷冽、理智、电子。

常用主题色：

CMYK: 0,0,0,0　　CMYK: 69,68,0,0　　CMYK: 55,19,0,0　　CMYK: 100,100,61,38　　CMYK: 56,0,23,0　　CMYK: 29,23,22,0

常用色彩搭配

CMYK: 43,64,0,0
CMYK: 89,86,83,74

紫色与黑色的搭配，营造出奇异、神秘的画面氛围，打造超现实的科幻风作品。

CMYK: 3,0,0,0
CMYK: 69,68,0,0

灰白色与蓝紫色搭配，色彩梦幻、明亮。

CMYK: 55,19,0,0
CMYK: 100,100,61,38

蓝色与墨蓝色搭配，形成明暗对比，可令人联想到深沉、神秘的黑夜。

CMYK: 59,41,0,0
CMYK: 20,18,15,0

矢车菊蓝搭配灰色，赋予文字以金属质感，打造炫酷、时尚的科幻主题。

配色速查

叙述	神秘	奇异	多变

CMYK: 16,92,40,0
CMYK: 100,97,59,38
CMYK: 75,96,35,1

CMYK: 0,0,0,0
CMYK: 82,81,74,60
CMYK: 54,91,86,36

CMYK: 68,0,21,0
CMYK: 14,95,18,0
CMYK: 100,91,65,51

CMYK: 96,80,14,0
CMYK: 56,0,22,0
CMYK: 6,85,39,0

该小说封面中的书籍名称与闪电连接，给人留下了闪电贯通文字的印象，可令人联想到电闪雷鸣的景象，极具感染力。

色彩点评

■ 淡蓝色与墨蓝色形成明暗层次对比，使文字更加突出。

■ 白色的应用提升了整体画面的明度，缓和了紧张、惊险的气氛。

CMYK: 96,92,78,72
CMYK: 96,84,11,0
CMYK: 4,0,0,0

推荐色彩搭配

C: 7	C: 95	C: 67	C: 83	C: 11	C: 100	C: 96	C: 38	C: 21
M: 0	M: 91	M: 31	M: 59	M: 12	M: 98	M: 83	M: 31	M: 5
Y: 0	Y: 78	Y: 0	Y: 0	Y: 10	Y: 59	Y: 20	Y: 29	Y: 0
K: 0	K: 72	K: 0	K: 0	K: 0	K: 41	K: 0	K: 0	K: 0

该海报中的字母由渐变虚化的线条组合而成，获得了梦幻、朦胧的视觉效果，打造出唯美、浪漫、梦幻的科技风文字。

色彩点评

■ 炭灰色背景色彩沉闷，可使观者目光集中在文字上方。

■ 文字采用青色、蓝色、粉色，色彩清新、活泼。

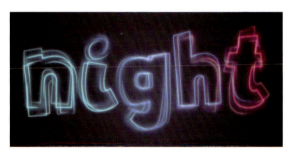

CMYK: 82,76,69,46
CMYK: 61,0,28,0
CMYK: 70,51,0,0
CMYK: 20,87,22,0

推荐色彩搭配

C: 85	C: 53	C: 28	C: 69	C: 31	C: 83	C: 12	C: 45	C: 100
M: 58	M: 28	M: 88	M: 47	M: 3	M: 78	M: 64	M: 0	M: 92
Y: 52	Y: 0	Y: 26	Y: 2	Y: 10	Y: 70	Y: 0	Y: 20	Y: 0
K: 6	K: 0	K: 0	K: 0	K: 0	K: 50	K: 0	K: 0	K: 0

5.2.8 剪纸风

　　剪纸风文字的使用，可以使作品更具亲和力，给人以亲切、温馨的印象，提升了作品的吸引力与感染力。

色彩调性： 深沉、明亮、广阔、含蓄、温和、朴实。

常用主题色：

CMYK: 0,0,0,0　　CMYK: 75,38,0,0　　CMYK: 54,48,7,0　　CMYK: 20,43,36,0　　CMYK: 19,22,23,0　　CMYK: 74,77,81,56

常用色彩搭配

CMYK: 0,0,0,0
CMYK: 75,79,80,58

黑色与白色两种无彩色的搭配，给人留下了清晰明了、简洁有力的印象。

CMYK: 30,35,36,0
CMYK: 6,13,17,0

灰咖色与米色形成同类色搭配，突出了温柔、含蓄的作品主题。

CMYK: 75,38,0,0
CMYK: 3,2,2,0

蓝色与白色搭配，打造出清爽、纯净的极简风格作品。

CMYK: 54,48,7,0
CMYK: 10,38,24,0

灰紫色与灰粉色搭配，使整体画面充满温柔、优雅的气息。

配色速查

丰富

生机

安稳

个性

CMYK: 21,22,15,0
CMYK: 0,66,79,0
CMYK: 79,54,100,21

CMYK: 81,27,62,0
CMYK: 28,24,95,0
CMYK: 0,0,0,0

CMYK: 37,40,40,0
CMYK: 73,78,78,55
CMYK: 81,41,32,0

CMYK: 92,87,89,79
CMYK: 0,54,40,0
CMYK: 68,4,26,0

该宣传海报使用剪纸元素，形成具有立体感与层次感的图案与文字造型，给人一种生动、优美的感觉。

色彩点评

- 桃粉色作为背景色，给人一种温柔、甜蜜的感觉。
- 淡紫色文字与桃粉色搭配，色彩清新、淡雅。

CMYK: 20,44,33,0
CMYK: 13,9,13,0
CMYK: 42,10,11,0
CMYK: 26,22,0,0
CMYK: 83,89,88,76

推荐色彩搭配

C: 4	C: 17	C: 60	C: 30	C: 2	C: 23	C: 8	C: 24	C: 9
M: 40	M: 7	M: 53	M: 7	M: 6	M: 65	M: 61	M: 21	M: 7
Y: 25	Y: 2	Y: 0	Y: 0	Y: 24	Y: 0	Y: 51	Y: 0	Y: 39
K: 0	K: 0	K: 0	K: 0	K: 0	K: 0	K: 0	K: 0	K: 0

瓦楞纸元素的大量使用打造出剪纸风的海报设计作品，同时不同的层次设计有多种动物与自然元素，使画面充满自然气息，具有较强的感染力。

色彩点评

- 灰咖色作为海报主色，色彩纯度较低，给人一种含蓄、内敛、平和的感觉。
- 黑棕色的少量点缀，与主色形成邻近色对比，丰富了画面的色彩。

CMYK: 23,29,30,0
CMYK: 75,79,80,58

推荐色彩搭配

C: 54	C: 93	C: 14	C: 37	C: 62	C: 4	C: 45	C: 16	C: 58
M: 59	M: 88	M: 25	M: 30	M: 78	M: 19	M: 48	M: 18	M: 97
Y: 56	Y: 89	Y: 17	Y: 31	Y: 76	Y: 22	Y: 49	Y: 14	Y: 100
K: 2	K: 80	K: 0	K: 0	K: 37	K: 0	K: 0	K: 0	K: 53

第6章
字体设计的应用领域

文字是传递信息的主要载体，人们浏览的书籍、网页、海报、包装、电影等不同媒介中存在着不同的字体设计，它具有传达、解析、装饰的作用。包括书籍、产品包装、海报、插画、品牌标志、图画等都有着字体的应用。

其特点如下所述。

- 标志设计力求简洁、鲜明，在第一时间传递品牌或活动信息。
- 包装设计利用图案与色彩可以有效地吸引消费者的目光，并传递信息。
- 书籍装帧设计可将视觉效果与表达内容结合，让读者产生共鸣点。
- 海报招贴首先要确定整体画面调性，再结合不同的表达手法进行构造。

6.1 广告设计

色彩调性： 洁净、简约、清新、明亮、热情、自然。
常用主题色：

CMYK:0,0,0,0　　CMYK:92,87,88,79　　CMYK:76,36,0,0　　CMYK:0,95,80,0　　CMYK:12,11,84,0　　CMYK:48,0,96,0

常用色彩搭配

CMYK: 3,3,2,0　　　　CMYK: 40,14,61,0　　　CMYK: 93,84,76,65　　CMYK: 18,14,14,0
CMYK: 54,9,7,0　　　 CMYK: 14,49,93,0　　　CMYK: 22,100,100,0　　CMYK: 8,20,87,0

白色与蓝色搭配，可获得简约、天然、纯净的视觉效果，给人留下清新、轻快的印象。　　艾绿色搭配橙黄色，可获得复古、文艺的视觉效果。　　深沉的黑色与明媚的红色搭配，可以营造神秘、刺激、紧张的画面氛围。　　亮灰色与暖黄色搭配，可使整体画面充满阳光、温暖的气息。

配色速查

温柔	淡雅	鲜活	故事

CMYK: 5,44,49,0　　　CMYK: 9,7,7,0　　　　CMYK: 20,13,81,0　　CMYK: 52,88,58,9
CMYK: 24,31,39,0　　 CMYK: 60,27,6,0　　　CMYK: 60,7,21,0　　 CMYK: 33,9,85,0
CMYK: 12,90,99,0　　 CMYK: 7,49,13,0　　　CMYK: 0,0,0,0　　　 CMYK: 24,88,51,0

该海报中的文字字体圆润，笔画柔和，结构饱满，给人一种活泼、稚嫩、俏皮的感觉。

色彩点评

- 天蓝色作为广告作品的背景色，色彩清新、纯净。
- 白色的主体文字色彩洁净、明亮，使整体画面更显清爽、空灵。
- 黑褐色的次级文字与瓶盖以及瓶底相互呼应，使饮料瓶的造型更加生动。

CMYK: 50,12,7,0
CMYK: 4,4,2,0
CMYK: 62,72,73,26

推荐色彩搭配

C: 73	C: 6	C: 0	C: 71	C: 15	C: 55	C: 27	C: 93	C: 23
M: 11	M: 41	M: 0	M: 33	M: 24	M: 51	M: 6	M: 88	M: 63
Y: 16	Y: 87	Y: 0	Y: 0	Y: 17	Y: 32	Y: 6	Y: 89	Y: 78
K: 0	K: 0	K: 0	K: 0	K: 0	K: 0	K: 0	K: 80	K: 0

画面中的文字由冰激凌制成，字形方正、工整，版面紧凑、饱满，可令人联想到冰激凌的醇厚口感，使广告效果更加显著。

色彩点评

- 低纯度的淡灰绿色作为背景色，使前方的文字更加清晰、突出。
- 深米色作为辅助色，色彩温柔、和煦，呈现出细腻、恬淡、温馨的效果。
- 粉色、淡绿色、巧克力色等色彩作为装点，给人一种丰富、活泼、幸福的感觉。

CMYK: 18,12,16,0
CMYK: 13,14,26,0
CMYK: 6,27,13,0
CMYK: 62,74,79,34
CMYK: 30,9,53,0

推荐色彩搭配

C: 7	C: 49	C: 31	C: 15	C: 56	C: 20	C: 0	C: 67	C: 33
M: 3	M: 39	M: 7	M: 22	M: 51	M: 88	M: 13	M: 39	M: 29
Y: 11	Y: 11	Y: 75	Y: 17	Y: 55	Y: 31	Y: 17	Y: 26	Y: 57
K: 0	K: 0	K: 0	K: 0	K: 0	K: 0	K: 0	K: 0	K: 0

该海报主体文字的笔画尾端呈卷叶形，极具植物生长的形态。这种设计方式不仅活跃了画面气氛，还使食物更显新鲜、美味。

色彩点评

- 蓝黑色作为画面主色调，突出了高端、理性、权威的广告主题。
- 白色文字在深色背景的衬托下更加醒目、清晰。
- 金色、绯红色等食材色彩鲜艳、明亮，总体呈暖色调，极易刺激观者的食欲。

CMYK：94,90,75,67
CMYK：0,0,0,0
CMYK：12,24,77,0
CMYK：25,88,83,0

推荐色彩搭配

C：90	C：15	C：51	C：67	C：6	C：31	C：85	C：28	C：11
M：87	M：31	M：40	M：81	M：9	M：24	M：72	M：38	M：9
Y：73	Y：87	Y：0	Y：96	Y：10	Y：22	Y：55	Y：36	Y：9
K：65	K：0	K：0	K：59	K：0	K：0	K：18	K：0	K：0

该海报的主体文字字形端庄、方正，位于电视图像上，既显示了电视广告的理性、正式，又具有较强的指向性与可阅读性。

色彩点评

- 象牙白作为背景色，色彩柔和，给人一种温和、含蓄的感觉。
- 嫩绿、黄色、蔚蓝色等色彩搭配，可令人联想到自然之景，使画面充满自然、清新、清爽的气息。

CMYK：7,6,13,0
CMYK：47,11,89,0
CMYK：65,21,9,0
CMYK：14,13,89,0
CMYK：2,0,1,0

推荐色彩搭配

C：13	C：77	C：73	C：55	C：16	C：90	C：11	C：45	C：82
M：16	M：76	M：20	M：16	M：20	M：56	M：8	M：14	M：56
Y：29	Y：92	Y：21	Y：12	Y：21	Y：100	Y：19	Y：90	Y：16
K：0	K：62	K：0	K：0	K：0	K：30	K：0	K：0	K：0

6.2 书籍装帧

色彩调性: 明快、深沉、浪漫、温柔、绮丽、蓬勃。

常用主题色:

CMYK:0,0,0,0　　CMYK:92,87,88,79　　CMYK:1,25,31,0　　CMYK:1,94,21,0　　CMYK:100,100,53,3　　CMYK:74,7,100,0

常用色彩搭配

CMYK: 3,34,52,0
CMYK: 92,87,88,79

CMYK: 28,100,73,0
CMYK: 0,0,0,0

CMYK: 80,68,100,54
CMYK: 26,34,90,0

CMYK: 100,100,54,6
CMYK: 6,4,14,0

浅橙色搭配深沉的黑色，既获得了温柔、平和的视觉效果，又给人一种醒目、清晰的感觉。

白色搭配山茶红色，两种高明度和高纯度色彩具有较强的视觉冲击力。

苔绿色与深黄色搭配，色彩复古、陈旧。

深蓝色与淡灰色搭配，形成明度对比，极具层次感，给人留下了极简、冷静的印象。

配色速查

复古	紧张	广阔	清凉
CMYK: 4,14,26,0 CMYK: 97,91,44,10 CMYK: 8,55,87,0	CMYK: 91,88,88,79 CMYK: 45,100,88,14 CMYK: 0,0,0,0	CMYK: 22,5,7,0 CMYK: 88,73,32,0 CMYK: 91,87,78,70	CMYK: 46,4,18,0 CMYK: 19,17,7,0 CMYK: 84,73,63,31

卷叶形文字与飞扬的人物围巾相互映衬，画面极具动感，并给人一种灵动、舒展的感觉。

色彩点评

- 浅橙色作为书籍封面主色，色彩温馨、轻快。
- 白色作为辅助色，色彩明亮、洁净，使整体画面更加简洁、清爽。
- 绯红色文字在白色图形上极为鲜明，具有较强的视觉冲击力。

CMYK: 3,34,52,0
CMYK: 0,0,0,0
CMYK: 35,99,100,2
CMYK: 61,76,100,42

推荐色彩搭配

C: 9	C: 57	C: 53	C: 7	C: 91	C: 36	C: 5	C: 12	C: 13
M: 36	M: 70	M: 0	M: 18	M: 59	M: 91	M: 51	M: 88	M: 25
Y: 37	Y: 84	Y: 22	Y: 28	Y: 60	Y: 100	Y: 50	Y: 90	Y: 55
K: 0	K: 23	K: 0	K: 0	K: 14	K: 2	K: 0	K: 0	K: 0

文字根据书名进行变形，使"洋葱大逃亡"的书名更加形象，给观者留下了生机焕发、风趣俏皮的印象。

色彩点评

- 月光绿作为封面主色，色彩饱满、浓郁，具有极强的视觉冲击力。
- 玫红色搭配月光绿色，色彩冲击力较强，给人一种丰富、热情、鲜艳的感觉。

CMYK: 27,23,92,0
CMYK: 16,14,19,0
CMYK: 20,93,38,0
CMYK: 81,80,93,70
CMYK: 90,70,43,4

推荐色彩搭配

C: 14	C: 100	C: 78	C: 56	C: 15	C: 0	C: 22	C: 17	C: 78
M: 22	M: 100	M: 20	M: 38	M: 49	M: 0	M: 18	M: 93	M: 73
Y: 91	Y: 62	Y: 53	Y: 93	Y: 32	Y: 5	Y: 63	Y: 68	Y: 70
K: 0	K: 31	K: 0	K: 0	K: 0	K: 0	K: 0	K: 0	K: 41

文字与波点背景搭配，可令人联想到浩瀚无垠的星空或是倾泻而下的水流，给人一种梦幻、静谧的印象。

色彩点评

- 深蓝紫色作为封面主色，色彩神秘、深邃。
- 白色作为辅助色，色彩明亮，风格简约、冷静。

CMYK：93,99,55,33
CMYK：2,3,0,0

推荐色彩搭配

C: 93	C: 80	C: 19	C: 78	C: 12	C: 72	C: 5	C: 41	C: 92
M: 100	M: 48	M: 10	M: 70	M: 8	M: 31	M: 4	M: 76	M: 94
Y: 58	Y: 42	Y: 12	Y: 36	Y: 18	Y: 23	Y: 5	Y: 33	Y: 51
K: 26	K: 0	K: 0	K: 1	K: 0	K: 0	K: 0	K: 0	K: 22

该封面的主体文字呈油画棒涂鸦的质感，获得了童趣、活泼、天真烂漫的效果，易吸引孩童的兴趣。

色彩点评

- 乳黄色作为画面主色，色彩朦胧、自然。
- 深绿色作为辅助色，营造出生机、安静的画面氛围。
- 橘红色甲虫作为画面的点睛之笔，使画面更加鲜活、明媚。

CMYK：11,7,18,0
CMYK：74,56,100,21
CMYK：26,34,90,0
CMYK：76,69,66,29
CMYK：32,88,100,1

推荐色彩搭配

C: 9	C: 15	C: 76	C: 32	C: 64	C: 68	C: 13	C: 39	C: 61
M: 10	M: 37	M: 46	M: 25	M: 76	M: 25	M: 13	M: 56	M: 48
Y: 13	Y: 90	Y: 100	Y: 56	Y: 80	Y: 90	Y: 20	Y: 76	Y: 100
K: 0	K: 0	K: 7	K: 0	K: 40	K: 0	K: 0	K: 0	K: 4

6.3　海报设计

色彩调性：干净、沉寂、富丽、雅致、温暖、悠然。

常用主题色：

CMYK:0,0,0,0　　CMYK:92,87,88,79　　CMYK:20,22,93,0　　CMYK:16,12,11,0　　CMYK:2,80,96,0　　CMYK:90,72,0,0

常用色彩搭配

CMYK：18,14,12,0　　CMYK：54,82,97,30　　CMYK：2,84,98,0　　CMYK：64,33,28,0
CMYK：22,27,94,0　　CMYK：82,76,73,52　　CMYK：0,0,0,0　　CMYK：46,100,100,18

金色与银灰色搭配，使整个画面充满富丽、华丽的气息。　　巧克力色与炭灰色两种低明度色彩搭配，可以营造神秘、寂静的画面氛围。　　亮橙色与白色搭配，可获得极为明亮、欢快的视觉效果。　　深桃红搭配灰蓝色，风格复古、陈旧。

配色速查

广博	悠久	深邃	柔和

CMYK：61,7,18,0　　CMYK：74,78,92,62　　CMYK：10,8,8,0　　CMYK：58,76,60,13
CMYK：84,74,8,0　　CMYK：9,31,88,0　　CMYK：86,82,81,69　　CMYK：11,17,42,0
CMYK：91,88,88,79　　CMYK：10,9,7,0　　CMYK：82,61,63,18　　CMYK：22,65,59,0

该海报字体笔画末端呈飘逸的丝带状,轻盈、灵动、柔软,诠释了童话故事的梦幻、浪漫性。

色彩点评

- 银灰色人物轮廓与亮灰色背景相互映衬,给人留下了协调、含蓄、典雅的印象。
- 金色文字色彩明亮、耀眼,格调富丽、华丽、明亮。

CMYK: 4,4,4,0
CMYK: 12,22,85,0
CMYK: 34,27,25,0

推荐色彩搭配

C: 13	C: 7	C: 35	C: 13	C: 10	C: 92	C: 45	C: 10	C: 46
M: 10	M: 32	M: 53	M: 14	M: 29	M: 87	M: 50	M: 4	M: 38
Y: 10	Y: 91	Y: 100	Y: 24	Y: 72	Y: 88	Y: 100	Y: 17	Y: 35
K: 0	K: 0	K: 0	K: 0	K: 0	K: 79	K: 1	K: 0	K: 0

该海报中的文字由黑色线条与凝固的蜡组合而成,文字造型极富意趣,其吸引力与表现力也较强,令人回味无穷。

色彩点评

- 黑灰色作为海报主色,色彩肃穆、严肃、理性。
- 淡灰色与黑灰色形成强烈的明度对比,既丰富了画面的色彩层次,又提高了文字的辨识度。

CMYK: 74,65,58,14
CMYK: 13,7,8,0
CMYK: 84,80,76,62

推荐色彩搭配

C: 73	C: 14	C: 75	C: 47	C: 88	C: 13	C: 95	C: 29	C: 58
M: 64	M: 11	M: 58	M: 48	M: 83	M: 11	M: 82	M: 23	M: 71
Y: 57	Y: 10	Y: 53	Y: 46	Y: 82	Y: 17	Y: 75	Y: 22	Y: 77
K: 11	K: 0	K: 5	K: 0	K: 72	K: 0	K: 62	K: 0	K: 22

该海报中扭曲的立体文字弧度流利，画面的立体感与动感极强，作品具有较强的感染力。

色彩点评

- 白色作为海报的背景色，使其中的文字更加鲜明。
- 文字采用亮黄色与黑色，色彩极其醒目、明亮，海报的视觉冲击力也很强。

CMYK: 3,3,3,0
CMYK: 92,87,88,79
CMYK: 12,0,80,0

推荐色彩搭配

C: 22　　C: 43　　C: 7
M: 11　　M: 36　　M: 5
Y: 90　　Y: 26　　Y: 5
K: 0　　 K: 0　　 K: 0

C: 91　　C: 10　　C: 27
M: 86　　M: 8　　 M: 19
Y: 87　　Y: 62　　Y: 27
K: 78　　K: 0　　 K: 0

C: 15　　C: 10　　C: 55
M: 22　　M: 6　　 M: 98
Y: 72　　Y: 7　　 Y: 70
K: 0　　 K: 0　　 K: 28

该海报中的字母相互叠加，既增强了画面的空间层次感，又使作品富于变化与节奏，给人一种井然有序、富有韵律感的印象。

色彩点评

- 灰色作为海报主色，色彩朴实、内敛，格调舒适、含蓄。
- 粉色、深橘色、牛仔蓝、绿色等色彩搭配，使画面色彩更加丰富，给人一种饱满、鲜活、丰富的感觉。

CMYK: 19,12,20,0
CMYK: 26,19,61,0
CMYK: 22,66,93,0
CMYK: 78,26,90,0
CMYK: 75,44,26,0
CMYK: 93,88,89,80
CMYK: 18,60,34,0

推荐色彩搭配

C: 6　　 C: 97　　C: 6
M: 15　　M: 91　　M: 56
Y: 28　　Y: 42　　Y: 89
K: 0　　 K: 8　　 K: 0

C: 37　　C: 87　　C: 12
M: 42　　M: 53　　M: 9
Y: 55　　Y: 46　　Y: 12
K: 0　　 K: 1　　 K: 0

C: 22　　C: 40　　C: 79
M: 13　　M: 23　　M: 50
Y: 26　　Y: 12　　Y: 100
K: 0　　 K: 0　　 K: 14

6.4 包装设计

色彩调性：简洁、昏暗、清新、厚重、浪漫、唯美。

常用主题色：

CMYK:0,0,0,0　　CMYK:92,87,88,79　　CMYK:46,0,68,0　　CMYK:63,92,100,59　　CMYK:81,85,0,0　　CMYK:16,94,56,0

常用色彩搭配

CMYK: 64,72,64,20
CMYK: 17,1,41,0

深褐色与奶绿之间明暗层次分明，画面的色彩层次也较丰富，给人一种醇厚、天然之感。

CMYK: 72,64,70,23
CMYK: 43,0,91,0

嫩绿色与灰绿色形成邻近色对比，给人一种自然、惬意的感觉。

CMYK: 52,99,16,0
CMYK: 14,8,44,0

紫色与奶黄色色彩浪漫、温柔，增强了包装的亲和力。

CMYK: 12,97,41,0
CMYK: 5,60,50,0

宝石红与红粉色搭配，色彩甜蜜、优雅、娇艳。

配色速查

| 浪漫 | 自然 | 温暖 | 时尚 |

CMYK: 57,90,27,0
CMYK: 13,6,32,0
CMYK: 62,20,35,0

CMYK: 40,10,72,0
CMYK: 78,73,67,37
CMYK: 14,5,1,0

CMYK: 5,5,24,0
CMYK: 12,43,90,0
CMYK: 80,78,96,68

CMYK: 84,78,37,2
CMYK: 3,7,25,0
CMYK: 47,84,66,7

该冰激凌包装盒采用粗体字与主题结合的设计方式，赋予包装极强的趣味感与俏皮感。

色彩点评

- 米色包装盒色彩温和，给人一种细腻、柔和、安心的感觉。
- 巧克力色的主体文字既与背景色形成鲜明的明暗层次对比，又便于消费者识别。
- 开心果图案采用浅棕色与酒绿色，给人一种新鲜、水嫩、清爽的印象。

CMYK：13,15,22,0
CMYK：69,77,77,48
CMYK：51,21,82,0
CMYK：38,62,72,0

推荐色彩搭配

C：50	C：34	C：35
M：26	M：47	M：3
Y：100	Y：73	Y：22
K：0	K：0	K：0

C：35	C：76	C：79
M：3	M：68	M：22
Y：72	Y：64	Y：96
K：0	K：25	K：0

C：66	C：30	C：67
M：33	M：8	M：71
Y：100	Y：90	Y：73
K：0	K：0	K：31

该海报中的文字轮廓边缘呈涂抹状，营造出童趣、欢快的画面氛围，不仅具有较强的感染力，也容易获得消费者的喜爱。

色彩点评

- 梅子色主体文字色彩绚丽、浓郁，可给人一种浪漫、鲜艳的视觉印象。
- 红色色块色彩饱满，使包装充满热情、明快的气息，具有强烈的视觉冲击力。

CMYK：3,3,10,0
CMYK：52,100,22,0
CMYK：4,97,100,0

推荐色彩搭配

C：33	C：12	C：87
M：87	M：10	M：83
Y：25	Y：16	Y：78
K：0	K：0	K：67

C：50	C：12	C：11
M：93	M：12	M：21
Y：50	Y：19	Y：57
K：3	K：0	K：0

C：74	C：11	C：12
M：100	M：31	M：10
Y：49	Y：23	Y：7
K：12	K：0	K：0

该伏特加包装采用圆角文字，字形饱满、柔和，获得了俏皮、稚气、童趣的视觉效果，具有较强的视觉感染力。

色彩点评

- 洋红色文字色彩鲜艳、浓郁，易给人留下艳丽、明艳的视觉印象。
- 橘黄色与洋红色搭配，使整体包装呈暖色调，给人一种明媚、热情、醒目的感觉。

CMYK: 6,5,6,0
CMYK: 9,91,0,0
CMYK: 3,42,91,0

推荐色彩搭配

C: 17	C: 100	C: 16	C: 14	C: 7	C: 4	C: 27	C: 20	C: 89
M: 83	M: 97	M: 12	M: 82	M: 31	M: 9	M: 76	M: 18	M: 86
Y: 0	Y: 35	Y: 11	Y: 35	Y: 62	Y: 13	Y: 0	Y: 89	Y: 87
K: 0	K: 0	K: 0	K: 0	K: 0	K: 0	K: 0	K: 0	K: 77

该杜松子酒包装采用斜体的纤细文字，给人一种纤巧、优雅的感觉，结合生机盎然的青翠植物，更显清新、天然、淡雅。

色彩点评

- 米色作为包装盒主色，给人一种温和、自然的视觉印象。
- 墨绿色植物图案极具生命力，从而使整体包装充满盎然、鲜活、清新的气息。

CMYK: 12,13,20,0
CMYK: 61,43,74,1
CMYK: 74,71,79,45

推荐色彩搭配

C: 17	C: 56	C: 47	C: 84	C: 47	C: 16	C: 30	C: 28	C: 74
M: 18	M: 28	M: 67	M: 55	M: 5	M: 46	M: 15	M: 7	M: 24
Y: 21	Y: 50	Y: 78	Y: 92	Y: 88	Y: 51	Y: 84	Y: 41	Y: 52
K: 0	K: 0	K: 6	K: 23	K: 0	K: 0	K: 0	K: 0	K: 0

6.5　App UI设计

色彩调性： 明亮、幽深、复古、简单、明媚、尊贵。
常用主题色：

CMYK:0,0,0,0　　CMYK:92,87,88,79　　CMYK:90,53,93,22　　CMYK:15,0,55,0　　CMYK:10,91,100,0　　CMYK:74,56,0,0

常用色彩搭配

CMYK: 24,10,15,0　　　CMYK: 0,0,0,0　　　　CMYK: 47,0,87,0　　　CMYK: 10,91,100,0
CMYK: 87,53,71,13　　 CMYK: 80,50,0,0　　　CMYK: 62,92,3,0　　　CMYK: 4,6,33,0

淡青色与深青色两者纯度层次分明，给人一种和谐、统一、清新的感觉。　　白色与天蓝色色彩明亮、简约、清新，给人一种极简、清爽的感觉。　　淡绿色与深紫色对比鲜明，具有较强的视觉冲击力。　　橘色的不同纯度，使画面更有层次与神采，并给人留下和谐、温暖的印象。

配色速查

| 个性 | 自然 | 恬淡 | 甜蜜 |

CMYK: 11,48,42,0　　CMYK: 79,50,100,13　　CMYK: 65,18,15,0　　CMYK: 15,86,59,0
CMYK: 54,18,9,0　　 CMYK: 0,0,0,0　　　　 CMYK: 0,0,0,0　　　　CMYK: 6,35,23,0
CMYK: 8,74,90,0　　 CMYK: 36,5,75,0　　　CMYK: 28,31,5,0　　　CMYK: 5,7,22,0

该用户界面的粗体标题文字与正文文字形成层级对比，给人一种层次分明、规整协调的感觉。

色彩点评

- 墨绿色作为用户界面主色，色彩清新、盎然。
- 白色作为辅助色搭配墨绿色，形成清爽、自然的界面风格。

CMYK: 92,60,78,32
CMYK: 70,14,100,0
CMYK: 0,0,0,0
CMYK: 93,88,89,80

推荐色彩搭配

C: 0	C: 71	C: 86
M: 0	M: 5	M: 60
Y: 0	Y: 42	Y: 78
K: 0	K: 0	K: 30

C: 47	C: 86	C: 10
M: 9	M: 47	M: 12
Y: 22	Y: 50	Y: 10
K: 0	K: 1	K: 0

C: 35	C: 85	C: 65
M: 11	M: 40	M: 21
Y: 13	Y: 62	Y: 89
K: 0	K: 1	K: 0

该餐饮App界面中的粗体文字具有辅助说明主体商品的作用，可以更好地传递商品信息，更便于消费者选择。

色彩点评

- 奶黄色与白色占据的面积较大，营造出温柔、轻快、和煦的画面氛围。
- 橙色作为辅助色，色彩浓郁、富丽，使界面更显阳光，更有美味感。

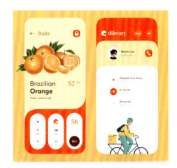

CMYK: 4,6,33,0
CMYK: 0,0,0,0
CMYK: 3,80,87,0
CMYK: 67,5,37,0
CMYK: 54,78,87,26

推荐色彩搭配

C: 14	C: 16	C: 13
M: 91	M: 22	M: 10
Y: 100	Y: 77	Y: 10
K: 0	K: 0	K: 0

C: 57	C: 21	C: 11
M: 76	M: 64	M: 18
Y: 59	Y: 58	Y: 44
K: 11	K: 0	K: 0

C: 0	C: 4	C: 60
M: 73	M: 27	M: 13
Y: 83	Y: 89	Y: 31
K: 0	K: 0	K: 0

该应用界面采用不同的色彩与大小表现出文字的重要性，使其更具层次感，给人一种端正、整齐、富有情趣的感觉。

色彩点评

- 矢车菊蓝作为App界面主色，色彩清凉、淡雅、大气。
- 浅灰色作为辅助色，色彩简洁、明亮，使整体界面更显简约、纯净。

CMYK: 80,55,0,0
CMYK: 0,0,0,0
CMYK: 18,9,0,0
CMYK: 99,100,61,22

推荐色彩搭配

C: 78	C: 13	C: 51	C: 84	C: 70	C: 41	C: 43	C: 61	C: 12
M: 50	M: 9	M: 17	M: 55	M: 17	M: 59	M: 18	M: 39	M: 16
Y: 13	Y: 7	Y: 11	Y: 0	Y: 0	Y: 0	Y: 8	Y: 0	Y: 38
K: 0	K: 0	K: 0	K: 0	K: 0	K: 0	K: 0	K: 0	K: 0

该海报的主体文字采用与产品相同的色彩，既使文字与图像间形成互动，同时使界面获得了清新、水润、天然的视觉效果。

色彩点评

- 嫩绿色作为用户界面主色，色彩新鲜、盎然、水润。
- 白色作为辅助色搭配嫩绿色，给人一种清爽、天然、洁净的感觉。

CMYK: 31,5,85,0
CMYK: 48,5,88,0
CMYK: 0,0,0,0
CMYK: 58,88,11,0

推荐色彩搭配

C: 18	C: 80	C: 65	C: 52	C: 0	C: 82	C: 11	C: 47	C: 50
M: 0	M: 22	M: 75	M: 23	M: 0	M: 79	M: 10	M: 25	M: 100
Y: 46	Y: 100	Y: 80	Y: 93	Y: 0	Y: 76	Y: 20	Y: 86	Y: 56
K: 0	K: 0	K: 41	K: 0	K: 0	K: 61	K: 0	K: 0	K: 6

6.6　VI设计

色彩调性：灵动、神秘、浪漫、绮丽、深邃、优雅。

常用主题色：

CMYK:0,0,0,0　　CMYK:92,87,88,79　　CMYK:47,93,0,0　　CMYK:12,50,94,0　　CMYK:68,82,88,57　　CMYK:49,40,38,0

常用色彩搭配

CMYK: 9,45,87,0　　　　CMYK: 70,68,72,29　　　CMYK: 55,100,61,18　　CMYK: 0,0,0,0
CMYK: 72,87,93,68　　　CMYK: 7,14,24,0　　　　CMYK: 4,53,8,0　　　　CMYK: 43,3,33,0

橙黄色与红褐色形成明度对比，丰富了画面的色彩层次，并给人留下了成熟、温暖的视觉印象。

灰棕色与奶檬色搭配，给人一种温柔、细腻、含蓄的感觉。

深紫色与粉色搭配，形成邻近色对比，给人一种浪漫、甜蜜、雍容的视觉印象。

浅色调的白色与淡绿色色彩灵动、清新。

配色速查

轻松　　　　　　　沉着　　　　　　　舒适　　　　　　　华丽

CMYK: 68,7,29,0　　　CMYK: 15,26,86,0　　　CMYK: 3,2,4,0　　　　CMYK: 44,77,0,0
CMYK: 7,5,5,0　　　　CMYK: 89,85,73,74　　　CMYK: 89,84,84,75　　　CMYK: 95,100,49,1
CMYK: 91,88,88,79　　CMYK: 48,99,99,22　　　CMYK: 10,21,43,0　　　CMYK: 11,90,60,0

该海报中的标志文字采用方正形的设计方式，形成规整、方正、饱满的版面布局，再搭配色彩丰富的图案元素，形成鲜活、个性的品牌风格。

色彩点评

- 白色的标志文字在黑色矩形的衬托下更具辨识性。
- 宝石红、黄绿色、黄色等多种色彩搭配，获得了极为绚丽、丰富的视觉效果。

CMYK: 93,89,73,65
CMYK: 3,0,0,0
CMYK: 44,24,97,0
CMYK: 23,96,63,0
CMYK: 18,28,88,0
CMYK: 17,82,93,0

推荐色彩搭配

C: 100	C: 11	C: 13	C: 90	C: 0	C: 24	C: 17	C: 91	C: 29
M: 100	M: 7	M: 96	M: 79	M: 0	M: 92	M: 26	M: 86	M: 96
Y: 61	Y: 5	Y: 57	Y: 85	Y: 0	Y: 100	Y: 88	Y: 80	Y: 64
K: 43	K: 0	K: 0	K: 70	K: 0	K: 0	K: 0	K: 72	K: 0

该品牌以简化的狮子作为品牌标识形象，并将文字设计为手写体，给人一种直观、鲜明的感觉，具有较强的观赏性与辨识性。

色彩点评

- 巧克力色作为主色，色彩深沉、成熟、大气。
- 橙黄色作为辅助色，使整体VI标识更显富丽、高端。

CMYK: 66,75,84,46
CMYK: 8,41,87,0
CMYK: 63,64,67,15
CMYK: 0,3,3,0

推荐色彩搭配

C: 85	C: 5	C: 27	C: 35	C: 55	C: 13	C: 56	C: 96	C: 12
M: 80	M: 51	M: 88	M: 48	M: 98	M: 21	M: 67	M: 81	M: 35
Y: 78	Y: 90	Y: 100	Y: 48	Y: 70	Y: 73	Y: 100	Y: 68	Y: 63
K: 65	K: 0	K: 0	K: 0	K: 28	K: 0	K: 19	K: 51	K: 0

该甜品品牌采用卡通小狗的形象为设计元素，并采用圆角字体，给人一种可爱、童趣的感觉，提升了品牌标识的亲和力。

■ 色彩点评

- 柠檬黄作为VI标识的主色，色彩阳光、明快、清新。
- 巧克力色与白色作为点缀，使整体色彩更加丰富、鲜活。

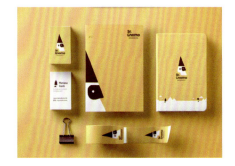

CMYK: 7,19,64,0
CMYK: 8,4,6,0
CMYK: 60,80,93,44

推荐色彩搭配

C: 7	C: 58	C: 10	C: 7	C: 7	C: 48	C: 4	C: 0	C: 83
M: 6	M: 82	M: 16	M: 3	M: 27	M: 99	M: 31	M: 50	M: 76
Y: 61	Y: 69	Y: 14	Y: 15	Y: 77	Y: 100	Y: 88	Y: 89	Y: 65
K: 0	K: 26	K: 0	K: 0	K: 0	K: 22	K: 0	K: 0	K: 39

该海报方正形的文字与民俗风的流苏图形形成风格的碰撞，使标志更显个性、时尚，增强了品牌标识的吸引力。

■ 色彩点评

- 黑色流苏图形呈现出浪漫、自由的民俗风情，极具时尚气息。
- 黑色色彩较为深沉，给人一种端庄、严肃的感觉，与自由、浪漫的图形元素形成对比。

CMYK: 83,79,83,67
CMYK: 8,7,9,0

推荐色彩搭配

C: 0	C: 79	C: 35	C: 13	C: 65	C: 39	C: 0	C: 82	C: 34
M: 0	M: 75	M: 19	M: 10	M: 89	M: 28	M: 0	M: 72	M: 27
Y: 0	Y: 73	Y: 28	Y: 10	Y: 77	Y: 43	Y: 0	Y: 72	Y: 28
K: 0	K: 50	K: 0	K: 0	K: 54	K: 0	K: 0	K: 45	K: 0

6.7 插画设计

色彩调性： 温柔、明媚、欢快、振奋、热情、清新。

常用主题色：

CMYK:0,0,0,0　　CMYK:20,32,94,0　　CMYK:8,65,86,0　　CMYK:11,97,65,0　　CMYK:57,11,66,0　　CMYK:80,41,9,0

常用色彩搭配

CMYK: 5,64,92,0　　　　　CMYK: 70,10,37,0　　　　CMYK: 32,6,31,0　　　　　CMYK: 94,70,54,15
CMYK: 9,87,34,0　　　　　CMYK: 4,21,77,0　　　　 CMYK: 11,63,59,0　　　　CMYK: 0,0,0,0

桃红色与红柿色搭配，形成暖色调色彩，给人一种热情、明快的感觉。 | 青色与月光黄形成冷暖对比，强化了画面的视觉冲击力。 | 艾绿色与浅橙色形成浅调搭配，给人一种欢快、活泼的感觉。 | 深青色与白色形成强烈的明度对比，给人一种清凉、广阔的感觉，可令人联想到湖水与天空。

配色速查

| 浪漫 | 甜美 | 火热 | 活泼 |

CMYK: 72,83,9,0　　　　CMYK: 60,19,22,0　　　　CMYK: 20,20,89,0　　　　CMYK: 40,5,29,0
CMYK: 12,34,3,0　　　　CMYK: 22,77,44,0　　　　CMYK: 24,96,96,0　　　　CMYK: 19,87,56,0
CMYK: 77,32,13,0　　　CMYK: 4,25,20,0　　　　　CMYK: 79,73,71,44　　　CMYK: 62,100,58,23

该巧克力包装以手绘卡通的动植物图案围绕文字进行布局，获得了饱满、鲜活的视觉效果，营造出活泼、明快的画面氛围，可以激发消费者的观赏兴趣。

色彩点评

- 橙色、粉色、灰绿色、黄色等色彩搭配，刻画出生动、充满生机的动植物形象。
- 深灰色文字在白色背景的衬托下极为醒目，更便于消费者阅读、识别。

CMYK: 4,2,4,0
CMYK: 79,70,65,29
CMYK: 24,70,100,0
CMYK: 13,88,50,0

推荐色彩搭配

C: 14	C: 0	C: 0	C: 10	C: 51	C: 7	C: 10	C: 26	C: 30
M: 17	M: 64	M: 69	M: 9	M: 7	M: 62	M: 11	M: 88	M: 36
Y: 20	Y: 3	Y: 78	Y: 27	Y: 66	Y: 82	Y: 38	Y: 65	Y: 20
K: 0	K: 0	K: 0	K: 0	K: 0	K: 0	K: 0	K: 0	K: 0

该海报中的主体文字呈现出层叠、交错的排列形式，给人一种紧凑、工整的感觉，非常便于读者了解主题。而其字体纤细，笔画变化有度，则增强了儿童小说的趣味性与俏皮感。

色彩点评

- 湖蓝色作为书籍封面主色调，使夜晚氛围更显神秘、幽静。
- 白色的文字与月亮图案，与低明度画面形成明暗对比，活跃了空间气氛，弱化了画面的紧张感。

CMYK: 83,40,32,0
CMYK: 0,0,0,0
CMYK: 91,85,86,76
CMYK: 18,18,62,0

推荐色彩搭配

C: 60	C: 68	C: 8	C: 96	C: 10	C: 56	C: 90	C: 31	C: 20
M: 7	M: 80	M: 39	M: 76	M: 8	M: 14	M: 59	M: 8	M: 16
Y: 31	Y: 92	Y: 84	Y: 59	Y: 18	Y: 22	Y: 47	Y: 14	Y: 8
K: 0	K: 58	K: 0	K: 29	K: 0	K: 0	K: 3	K: 0	K: 0

该海报中卷叶形的文字获得了飞舞、飘逸的视觉效果,设计风格自由、灵动、舒展,并突出了追求自由旅程的主题,极具表现力。

色彩点评

- 奶绿色与浅米色搭配,给人一种柔和、清新、轻盈的感觉。
- 红柿色文字色彩饱满、浓郁,获得了明快、温暖、明媚的视觉效果。
- 画面整体色彩明度适中,给人一种自然、朴实的感觉,打造出复古的书籍封面风格。

CMYK: 35,6,33,0
CMYK: 5,7,18,0
CMYK: 15,71,72,0
CMYK: 6,38,80,0
CMYK: 76,58,60,10

推荐色彩搭配

C: 38	C: 14	C: 53	C: 81	C: 11	C: 5	C: 12	C: 48	C: 0
M: 5	M: 88	M: 72	M: 59	M: 8	M: 34	M: 21	M: 18	M: 72
Y: 24	Y: 51	Y: 88	Y: 67	Y: 8	Y: 39	Y: 40	Y: 32	Y: 79
K: 0	K: 0	K: 19	K: 18	K: 0	K: 0	K: 0	K: 0	K: 0

该画面整体呈卡通风格,不规则的手写体文字与简约的扁平化图案搭配,既可给人留下诙谐、可爱、鲜活的印象,又可增强海报的宣传效果。

色彩点评

- 黄色、碧青色、山茶红色等色彩搭配,使图案更加鲜活、绚丽,给人留下了明快、活泼、年轻的视觉印象。
- 黑色的主体文字与碧蓝色的次级文字形成鲜明的层次对比,更便于观者识别。

CMYK: 0,0,0,0
CMYK: 7,65,43,0
CMYK: 4,21,77,0
CMYK: 68,8,31,0
CMYK: 62,11,7,0
CMYK: 93,89,78,70

推荐色彩搭配

C: 6	C: 82	C: 0	C: 10	C: 16	C: 78	C: 3	C: 24	C: 9
M: 5	M: 36	M: 47	M: 64	M: 21	M: 39	M: 3	M: 70	M: 45
Y: 13	Y: 39	Y: 1	Y: 43	Y: 64	Y: 0	Y: 4	Y: 40	Y: 82
K: 0	K: 0	K: 0	K: 0	K: 0	K: 0	K: 0	K: 0	K: 0

6.8 导视设计

色彩调性： 内敛、含蓄、理性、舒适、寂静、天然。

常用主题色：

CMYK：0,0,0,0　　CMYK：92,87,88,79　　CMYK：50,41,39,0　　CMYK：35,54,100,0　　CMYK：93,81,28,0　　CMYK：77,9,100,0

常用色彩搭配

CMYK：93,81,31,0 CMYK：16,14,18,0	CMYK：44,47,89,0 CMYK：0,0,0,0	CMYK：50,13,6,0 CMYK：79,72,70,41	CMYK：79,20,100,0 CMYK：0,0,0,0
灰色与深蓝色搭配，色彩冷静、理性。	黄褐色与白色搭配，色彩深沉、含蓄。	天蓝色搭配灰色，色彩冷静、内敛、简约。	绿色与白色搭配，给人一种自然、安全、信任的感觉。

配色速查

清新　　　　　　　个性　　　　　　　含蓄　　　　　　　和缓

CMYK：82,69,24,0　　CMYK：89,57,40,0　　CMYK：91,88,88,79　　CMYK：12,9,85,0
CMYK：6,4,11,0　　　CMYK：0,0,0,0　　　CMYK：9,7,6,0　　　CMYK：0,0,0,0
CMYK：55,13,76,0　　CMYK：96,93,77,71　　CMYK：43,35,21,0　　CMYK：70,62,60,11

该欢迎游客的导视牌位于海滩周围，并采用端正、工整的字体为设计元素，具有较强的辨识性。

色彩点评

- 淡蓝色文字色彩内敛、恬淡，给人以理性、认真的印象。
- 冷色调的深蓝色导视牌在青翠的植物衬托下极为醒目，获得了清凉、安静的视觉效果。

CMYK: 77,58,21,0
CMYK: 32,11,7,0
CMYK: 42,0,67,0

推荐色彩搭配

C: 92	C: 0	C: 44	C: 94	C: 34	C: 6	C: 87	C: 34	C: 44
M: 81	M: 0	M: 28	M: 100	M: 20	M: 5	M: 71	M: 18	M: 6
Y: 26	Y: 0	Y: 100	Y: 5	Y: 16	Y: 5	Y: 46	Y: 5	Y: 16
K: 0	K: 0	K: 0	K: 0	K: 0	K: 0	K: 7	K: 0	K: 0

该导视路牌的文字与对应不同的场所图形，都具有较好的导航作用，而采用端正、工整的字形，更便于阅读与识别。

色彩点评

- 灰白色墙面色彩柔和、干净，给人一种一尘不染、简约的感觉。
- 暗金色金属文字与箭头图形在洁净的白色墙面上更加醒目，给人一种华丽、高端的感觉。

CMYK: 8,7,6,0
CMYK: 45,48,91,0

推荐色彩搭配

C: 21	C: 17	C: 57	C: 0	C: 12	C: 100	C: 8	C: 58	C: 12
M: 17	M: 22	M: 53	M: 0	M: 31	M: 100	M: 25	M: 92	M: 9
Y: 15	Y: 33	Y: 100	Y: 0	Y: 74	Y: 62	Y: 90	Y: 100	Y: 9
K: 0	K: 0	K: 7	K: 0	K: 0	K: 28	K: 0	K: 50	K: 0

该室内导视牌采用大小不同的文字将不同场所的位置加以区分，既获得了层次分明的视觉效果，又强化了信息的传递效果。

色彩点评

- 炭灰色背景色彩深沉，格调理性、正式、严肃。
- 白色文字与深色背景形成鲜明的明暗对比，更便于观者了解信息。

CMYK: 82,74,68,42
CMYK: 24,16,15,0

推荐色彩搭配

C: 79	C: 17	C: 50
M: 75	M: 11	M: 100
Y: 79	Y: 12	Y: 94
K: 55	K: 0	K: 29

C: 0	C: 67	C: 9
M: 0	M: 62	M: 11
Y: 0	Y: 46	Y: 21
K: 0	K: 2	K: 0

C: 81	C: 22	C: 50
M: 76	M: 19	M: 61
Y: 69	Y: 16	Y: 75
K: 45	K: 0	K: 5

该户外导视牌以罗列的盒子的形式进行展示，并将不同的区域信息分别传递，获得了富含意趣、生动、清晰的视觉效果，便于观者对信息的接收。

色彩点评

- 白色的导视牌色彩明亮、洁净，具有极强的视觉吸引力。
- 黑色文字与灰蓝色箭头，以及白色导视牌之间形成丰富的色彩层次。

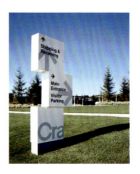

CMYK: 3,5,5,0
CMYK: 58,38,34,0
CMYK: 97,94,75,69

推荐色彩搭配

C: 47	C: 0	C: 93
M: 25	M: 0	M: 87
Y: 27	Y: 0	Y: 84
K: 0	K: 0	K: 76

C: 65	C: 20	C: 100
M: 46	M: 19	M: 88
Y: 11	Y: 15	Y: 47
K: 0	K: 0	K: 11

C: 99	C: 18	C: 72
M: 88	M: 6	M: 23
Y: 20	Y: 7	Y: 4
K: 0	K: 0	K: 0

6.9 图形设计

色彩调性： 极简、热情、娇艳、梦幻、清新、典雅。

常用主题色：

CMYK：0,0,0,0　　CMYK：14,98,78,0　　CMYK：48,54,0,0　　CMYK：42,32,0,0　　CMYK：44,0,22,0　　CMYK：7,58,93,0

常用色彩搭配

CMYK：36,38,4,0　　　CMYK：96,82,69,53　　CMYK：6,47,39,0　　　CMYK：40,6,31,0
CMYK：13,84,56,0　　CMYK：26,22,90,0　　CMYK：58,42,18,0　　CMYK：43,37,62,0

淡紫色搭配山茶红色，色彩娇艳、浪漫、甜蜜。　　深蓝色与金黄色搭配，色彩富丽、华丽、高端。　　热粉色与幼蓝色搭配，色彩活泼、俏皮、年轻。　　淡青色与灰绿色搭配，给人一种含蓄、淡雅之感，获得了古典、端庄的视觉效果。

配色速查

娇媚	俏皮	休闲	童话
CMYK：26,96,51,0 CMYK：20,37,36,0 CMYK：77,92,88,74	CMYK：45,9,18,0 CMYK：18,78,74,0 CMYK：16,11,22,0	CMYK：17,28,90,0 CMYK：99,95,44,10 CMYK：22,17,16,0	CMYK：65,6,44,0 CMYK：88,96,46,14 CMYK：11,31,77,0

该海报中由糖果组成的立体文字质感光滑、莹润，给人一种甜蜜、可口的感觉，营造出温馨、幸福、明快的画面氛围。

色彩点评

- 淡蓝色、浅青色、浅黄色、紫色、粉色等多种浅色调色彩搭配，获得了清新、温柔、浪漫的视觉效果。
- 象牙白色作为背景色，给人一种舒适、自然、朴实的视觉印象。
- 山茶红色文字在浅色背景的衬托下极为醒目、鲜艳。

CMYK: 8,9,15,0
CMYK: 30,19,7,0
CMYK: 10,8,35,0
CMYK: 12,46,33,0
CMYK: 29,38,5,0
CMYK: 50,2,27,0

推荐色彩搭配

C: 7	C: 33	C: 18	C: 15	C: 12	C: 44	C: 14	C: 57	C: 42
M: 7	M: 41	M: 65	M: 11	M: 33	M: 18	M: 13	M: 10	M: 24
Y: 16	Y: 7	Y: 43	Y: 14	Y: 18	Y: 89	Y: 34	Y: 32	Y: 6
K: 0	K: 0	K: 0	K: 0	K: 0	K: 0	K: 0	K: 0	K: 0

该海报中字母的角被设计为尖角，字形锐利、笔挺、清晰分明；同时结合画面中的飘带，增强了画面的线条感与动感。

色彩点评

- 墨蓝色作为背景色，使前景元素极为醒目、鲜明。
- 淡黄色、黄绿色、翠绿色、宝石红、青色等色彩搭配，色彩鲜活、烂漫。

CMYK: 96,80,70,53
CMYK: 11,7,34,0
CMYK: 76,16,88,0
CMYK: 17,96,18,0

推荐色彩搭配

C: 93	C: 10	C: 10	C: 69	C: 59	C: 4	C: 93	C: 89	C: 6
M: 88	M: 88	M: 4	M: 80	M: 4	M: 61	M: 88	M: 100	M: 29
Y: 89	Y: 5	Y: 85	Y: 93	Y: 31	Y: 83	Y: 89	Y: 49	Y: 77
K: 80	K: 0	K: 0	K: 58	K: 0	K: 0	K: 80	K: 3	K: 0

该海报将文字作为画面中的主体元素，既突出了封面主题，又与画面中的植物、人物以及其他物品组成完整的图形形象，给人一种活泼、欢快的印象。

色彩点评

- 浪漫的紫色作为封面插图的主色，色彩梦幻、唯美。
- 白色文字色彩洁净，明度较高，具有较强的辨识性。
- 图案采用红色、青色、湖蓝色等色彩进行搭配，获得了丰富、富有层次的画面效果。

CMYK: 44,49,5,0
CMYK: 2,5,11,0
CMYK: 50,6,38,0
CMYK: 19,83,60,0

推荐色彩搭配

C: 26	C: 89	C: 12	C: 0	C: 41	C: 44	C: 3	C: 69	C: 3
M: 31	M: 96	M: 64	M: 0	M: 40	M: 86	M: 43	M: 74	M: 7
Y: 0	Y: 19	Y: 91	Y: 0	Y: 0	Y: 18	Y: 17	Y: 0	Y: 19
K: 0	K: 0	K: 0	K: 0	K: 0	K: 0	K: 0	K: 0	K: 0

该封面插图版面饱满、方正，给人一种端庄、规律的感觉，同时卡通文字增强了作品可读性，传递出较为鲜明的信息，具有较强的视觉传达能力。

色彩点评

- 灰黑色作为主色，色彩深沉、安静。
- 姜黄色与橙色的文字呈暖色调搭配，给人一种鲜活、阳光、温暖的感觉，符合插画主题调性。
- 天空以白色与淡蓝色进行搭配，给人一种清新、洁净的感觉。

CMYK: 83,71,63,30
CMYK: 3,27,67,0
CMYK: 14,73,88,0
CMYK: 0,0,0,0
CMYK: 24,6,2,0

推荐色彩搭配

C: 91	C: 9	C: 7	C: 82	C: 0	C: 22	C: 100	C: 73	C: 13
M: 100	M: 7	M: 27	M: 86	M: 0	M: 84	M: 99	M: 36	M: 16
Y: 61	Y: 7	Y: 84	Y: 23	Y: 0	Y: 100	Y: 46	Y: 29	Y: 52
K: 43	K: 0	K: 0	K: 0	K: 0	K: 0	K: 0	K: 0	K: 0

第7章
字体设计的经典技巧

字体设计的技巧既包括某个文字的设计,还包括文字的编排,以帮助读者快速阅读文本。因此,在明确作品主题的前提下设计字体,既要考虑色彩搭配方式,还应注重版式布局、字体字形、图案造型、创意构想、表现手法、整体风格等。只有全局考虑才能使读者准确了解作品主题内涵,帮助读者尽快阅读,以获得更好的宣传效果。在本章中将为大家讲解一些常用的字体设计技巧。

7.1 80%主色调+20%辅助色调

主色调一般都会担任画面的"主角",统一画面的整体色彩。但为了避免单色调画面的单调、平淡,就需要辅助色作为"配角"来强化或把控主色。辅助色在画面中所占比例较小,主色与辅助色的经典比例是8:2,该比例既可通过主色奠定画面的色彩基调,又保证了画面色彩的饱满、丰富,给人的视觉感官以强烈的刺激。

该电影海报以米色为主色,深褐色为辅助色,结合四角的斑驳痕迹,呼应了复古、古典的电影主题,可使观者对电影有一个最初的了解。

CMYK: 3,4,11,0
CMYK: 66,78,92,53
CMYK: 11,89,77,0
CMYK: 9,65,82,0
CMYK: 5,23,82,0

推荐色彩搭配

CMYK: 32,77,90,0
CMYK: 78,96,63,49
CMYK: 3,18,40,0

CMYK: 61,75,100,40
CMYK: 9,31,90,0
CMYK: 9,9,26,0

碧蓝色作为海报主色,白色作为辅助色,色彩简约、淡雅,既给人一种清新、凉爽、神清气爽之感,又突出了护肤品在夏季的作用。

CMYK: 44,5,16,0
CMYK: 0,0,0,0
CMYK: 99,91,39,4
CMYK: 67,17,45,0
CMYK: 10,13,80,0

推荐色彩搭配

CMYK: 100,100,31,0
CMYK: 65,8,39,0
CMYK: 6,6,34,0

CMYK: 1,0,1,0
CMYK: 50,8,9,0
CMYK: 33,4,29,0

7.2 色彩间形成冷暖对比

画面中的文字与图案通常会为读者所感知，除了主色调以外，还会感知到不同的冷暖色调。冷色与暖色的对比并不矛盾，还可以增强层次感，丰富画面，使作品更加富有神采。

该寓言故事封面采用神秘、幽暗的深紫色作为背景色，与淡黄色的房屋图案形成强烈的冷暖与明暗对比，丰富了画面色彩的同时，又获得了俏皮、灵动、鲜活的视觉效果。

CMYK：93,100,43,5
CMYK：5,6,38,0
CMYK：26,96,92,0
CMYK：80,25,59,0

推荐色彩搭配

CMYK：54,48,0,0　　　　CMYK：93,100,62,35
CMYK：4,38,87,0　　　　CMYK：4,77,87,0
CMYK：61,7,28,0　　　　CMYK：24,7,0,0

大面积的碧蓝色使该海报色彩倾向于清凉、安静的冷色调，而鲜黄的画笔则赋予画面明快、温暖的气息，使整体画面更加均衡、饱满、轻快。

CMYK：59,4,17,0
CMYK：0,0,0,0
CMYK：95,94,15,0
CMYK：9,7,87,0

推荐色彩搭配

CMYK：57,0,11,0　　　　CMYK：56,6,20,0
CMYK：0,0,0,0　　　　　CMYK：95,75,47,10
CMYK：8,74,55,0　　　　CMYK：6,7,35,0

7.3 色彩存在明度对比

不同颜色间存在明暗差异,即使相同的色彩也有明暗深浅的变化。画面中明暗色调搭配,可以令画面富于变化,使画面中的图案与文字建立主次关系,并提升画面的节奏感。

水蓝色与深青色作为背景色,色彩明度较低,与白色、杏红色、金黄色等色彩形成鲜明的明暗对比,丰富了封面的色彩层次,增强了作品的活泼感与童趣感。

CMYK:69,3,10,0
CMYK:84,44,33,0
CMYK:0,0,0,0
CMYK:12,35,87,0
CMYK:2,67,61,0

推荐色彩搭配

CMYK:99,83,48,14 CMYK:7,4,23,0
CMYK:56,8,13,0 CMYK:42,6,1,0
CMYK:0,83,82,0 CMYK:53,93,100,36

这是一本讲述冒险故事的书籍,其封面的黑褐色色彩昏暗、深沉,营造出神秘、探险的主题风格。浅橘色作为辅助色,在深色背景的衬托下更加清晰,增强了文字的可阅读性。

CMYK:73,76,92,59
CMYK:8,15,19,0
CMYK:17,82,100,0

推荐色彩搭配

CMYK:80,82,91,71 CMYK:82,77,75,55
CMYK:24,31,32,0 CMYK:49,53,57,0
CMYK:22,45,90,0 CMYK:43,96,100,10

7.4　色彩间形成纯度对比

色彩纯度强弱是指色相为人所感知的或鲜明或模糊、或鲜艳或质朴的特性。高纯度色彩常使人产生鲜艳、活泼、明快之感；低纯度色彩则常使人产生沉闷、单调、宁静的感觉。在使用色彩时，需要通过颜色纯度的不断变化丰富画面的表现力，加深读者记忆。

该情人节海报采用鲜艳、饱满的海棠红色搭配轻柔、柔和的淡粉色，既形成纯度对比，丰富了画面的色彩层次，又使整体呈现出甜蜜、浪漫、活泼的视觉效果。

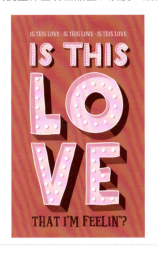

CMYK: 16,80,50,0
CMYK: 4,30,0,0
CMYK: 0,0,0,0
CMYK: 6,58,0,0
CMYK: 51,98,78,24

推荐色彩搭配

CMYK: 39,91,71,2
CMYK: 4,22,0,0
CMYK: 0,54,5,0

CMYK: 10,76,53,0
CMYK: 10,28,0,0
CMYK: 35,100,59,0

靛蓝的星空文字在浅绿色背景的衬托下更加醒目、清晰，呈现出大气、奇幻、壮阔的视觉效果，为画面营造神秘感与科技感。

CMYK: 11,0,8,0
CMYK: 36,16,17,0
CMYK: 100,94,50,19

推荐色彩搭配

CMYK: 13,4,7,0
CMYK: 98,97,73,67
CMYK: 86,75,17,0

CMYK: 36,10,2,0
CMYK: 0,0,0,0
CMYK: 91,67,56,16

7.5　互补色作点缀色

　　互补色作为冷暖对比最为强烈的色彩，在众多配色中差异最为鲜明，给予感官的刺激最强烈。设计师在设计作品时，可以以一种色彩为主色，一种颜色为点缀色，起到画龙点睛的作用，这样既可统一画面的整体色调，又能把握画面的核心兴趣点，发挥色彩强烈的冲击力。

　　蓝紫色作为主色，具有较强的视觉重量感，给人一种深邃、静谧、冷静的感觉。而橙黄色作为点缀色，色彩明亮、轻快、温暖，与主色形成强烈对比，平衡了画面色彩的温度与重量感。

CMYK：87,87,36,2
CMYK：1,2,1,0
CMYK：6,29,73,0

推荐色彩搭配

CMYK：85,80,51,17
CMYK：8,6,6,0
CMYK：20,48,82,0

CMYK：68,93,0,0
CMYK：1,16,10,0
CMYK：16,68,70,0

　　碧青色与草莓红色作为对比最为强烈的互补色，具有极强的视觉冲击力，给人留下鲜艳夺目、绚丽、醒目的深刻印象。

CMYK：0,0,0,0
CMYK：67,3,34,0
CMYK：5,89,71,0
CMYK：70,81,71,47

推荐色彩搭配

CMYK：80,31,45,0
CMYK：36,100,69,1
CMYK：73,67,64,21

CMYK：34,9,14,0
CMYK：37,92,100,3
CMYK：73,83,87,65

7.6 注重素描关系

素描有三大关系，即明暗关系、空间关系和结构关系。

明暗关系。明暗关系是自然或非自然光作用在物体上发生变化，呈现出不同的光影效果。通过光的不同变化，呈现出不同程度的黑色、白色和灰色，从而使作品更加生动、真实。

空间关系。空间关系是指画面尽量表现为三维立体形状，远虚近实。

结构关系。结构关系是指参照物自身的形体特征，是由作者能否还原其真实性作为评价标准的。在进行字体设计的过程中需要注重素描关系，使文字形态的变化更加丰富，提高观者的接受程度。

该海报作品借用文字的笔画与大小制造出立体的形态，增强了画面元素的立体感与空间感，使作品更加生动、鲜活，提升了作品的视觉吸引力。

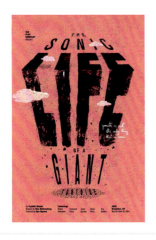

CMYK: 6,60,30,0
CMYK: 92,88,88,79
CMYK: 0,11,0,0

推荐色彩搭配

CMYK: 2,58,26,0
CMYK: 70,64,65,18
CMYK: 8,6,7,0

CMYK: 3,27,11,0
CMYK: 61,100,98,50
CMYK: 0,0,0,0

虚化的背景天空、山崖与清晰的主体文字、阳光之间的虚实对比，强化了空间透视感，制造出不同的远近距离，使场景更加真实、生动。

CMYK: 67,15,38,0
CMYK: 2,13,38,0
CMYK: 70,31,19,0
CMYK: 35,72,31,0
CMYK: 2,0,0,0
CMYK: 55,82,85,30

推荐色彩搭配

CMYK: 67,15,38,0
CMYK: 64,79,42,2
CMYK: 7,15,28,0

CMYK: 57,17,23,0
CMYK: 56,78,82,28
CMYK: 5,11,60,0

7.7　添加肌理

在画面中添加肌理，可以获得纵横交错、或粗糙或平滑的表面质感。通过肌理纹路的叠加来增强画面细节，画风轻松随意，可以调动观者的情绪，使作品信息传递更为快速，并强化记忆点。

该海报中添加粗糙的肌理质感，获得了陈旧墙面的视觉效果，使整体气氛更加随性、自然，风格复古、随和。

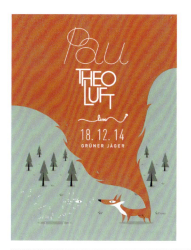

（细节图）

CMYK：19,72,74,0
CMYK：43,15,35,0
CMYK：0,0,0,0
CMYK：65,43,56,0

推荐色彩搭配

CMYK：22,54,49,0
CMYK：52,25,44,0
CMYK：61,96,100,57

CMYK：42,88,100,8
CMYK：0,0,0,0
CMYK：73,62,64,16

该画面中文字的上方呈现出颜料晕染的痕迹，给人一种流动、扩散的感觉，并增强了画面的动感，营造出虚幻、神秘的画面氛围。

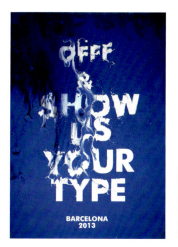

（细节图）

CMYK：88,66,0,0
CMYK：3,4,1,0
CMYK：100,100,60,22

推荐色彩搭配

CMYK：18,13,12,0
CMYK：100,94,15,0
CMYK：80,56,24,0

CMYK：89,69,0,0
CMYK：55,7,18,0
CMYK：98,86,63,44

7.8 将图形与文字简约化形成独特风格

将图形或文字进行扁平化、色块化的处理，借助图形或文字的优势，强化其形式感，可以获得更强的视觉冲击力，以吸引观者视线。简约化的图形与文字的结合，可以提高人们对其理解和接受程度。

咖啡将要泼洒出的动势增强了画面的动感，赋予画面极强的趣味性，再结合不规则的文字版面，呈现出随性、自由的风格。

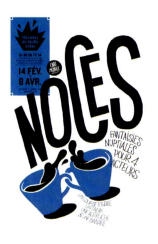

CMYK: 4,3,3,0
CMYK: 93,88,89,80
CMYK: 81,45,0,0

推荐色彩搭配

CMYK: 71,34,16,0
CMYK: 93,88,89,80
CMYK: 0,0,0,0

CMYK: 100,99,58,19
CMYK: 65,20,2,0
CMYK: 52,43,41,0

该巧克力包装采用拟人化的设计手法，在文字上添加大快朵颐的人物五官，既可刺激消费者的食欲，又增强了包装的趣味性。

CMYK: 0,82,20,0
CMYK: 20,91,32,0
CMYK: 46,93,37,0
CMYK: 0,6,0,0
CMYK: 48,82,78,13

推荐色彩搭配

CMYK: 22,98,53,0
CMYK: 4,12,8,0
CMYK: 29,76,74,0

CMYK: 33,91,39,0
CMYK: 36,63,49,0
CMYK: 7,27,4,0

7.9 统一画面中的元素

在一幅画面场景中，必须尽量简化画面的复杂性，将画面中的文字或图形等元素统一成一种风格。例如字形的统一、描边的统一、色调的统一等。

该海报中将文字与图形转化为统一的几何手绘元素，形成极具趣味性与亲和力的卡通化造型，给人一种有趣、可爱、生动的印象。

CMYK：9,7,7,0
CMYK：2,38,20,0
CMYK：73,11,27,0
CMYK：93,80,60,33
CMYK：84,59,0,0

推荐色彩搭配

CMYK：0,0,0,0
CMYK：83,79,77,61
CMYK：6,26,14,0

CMYK：14,12,11,0
CMYK：93,85,54,26
CMYK：76,18,30,0

该演唱会海报以单一的黑白两色为色彩基调，色彩简洁，对比较强，具有最为直观的视觉冲击力。

CMYK：0,0,0,0
CMYK：81,80,77,61

推荐色彩搭配

CMYK：81,80,77,61
CMYK：0,0,0,0
CMYK：62,75,77,34

CMYK：78,72,70,40
CMYK：0,0,0,0
CMYK：96,100,58,15

7.10 使用3D元素提升空间感

3D插画形式简约，效果细腻、真实，富有创造性，能够增强文字与图案的表现力，使画面更具层次感与空间感。

该海报中立体文字的表面呈现出草坪质感，既丰富了文字的视觉表现力，又赋予画面自然与宁静的气息，给人一种惬意、安宁的感觉。

CMYK：49,4,4,0
CMYK：38,36,72,0
CMYK：66,32,84,0
CMYK：97,96,70,63

推荐色彩搭配

CMYK：61,15,9,0
CMYK：53,55,74,4
CMYK：87,84,83,73

CMYK：73,48,92,8
CMYK：30,1,6,0
CMYK：57,74,97,30

该海报以湖水为主题，文字呈现出水珠汇集的形态，给人一种晶莹剔透的感觉，让人自然而然地联想到幽深的湖水，具有较强的视觉吸引力。

CMYK：2,0,1,0
CMYK：63,9,10,0
CMYK：95,73,57,22

推荐色彩搭配

CMYK：0,0,0,0
CMYK：95,75,57,24
CMYK：67,13,27,0

CMYK：85,49,37,0
CMYK：98,82,63,42
CMYK：13,0,6,0

7.11　元素的替换混合

在进行字体设计时,将文字与图形、图像或实物相结合,使复杂的图像和简约的插画形成对比,提升俏皮感,能够增强作品的表现力与感染力。

该包装文字采用正负形结合主题的设计方式,将宠物狗的图形与文字相结合,使主体文字充满趣味性,给人留下了风趣、可爱、俏皮的印象。

CMYK:10,26,64,0
CMYK:82,78,77,59
CMYK:12,10,9,0
CMYK:21,73,65,0

推荐色彩搭配

CMYK:4,14,45,0
CMYK:76,71,74,43
CMYK:5,31,14,0

CMYK:49,66,71,6
CMYK:13,33,71,0
CMYK:10,7,7,0

字母与晾衣夹的搭配让人自然产生文字与衣物替换的联想,为观者留下想象的空间,给人一种妙趣横生、诙谐有趣的感觉。

CMYK:23,2,3,0
CMYK:93,88,89,80

推荐色彩搭配

CMYK:51,7,10,0
CMYK:77,70,66,31
CMYK:8,6,6,0

CMYK:33,4,7,0
CMYK:82,75,51,14
CMYK:42,50,54,0

7.12 夸张缩放

夸张缩放是将正常比例的文字夸大或者缩小，大幅度的缩放比例，与印象中的相同文字会形成强烈的反差，带来不一样的观感。越是夸张，对比效果越强烈，给人的观感越刺激。

该海报中字母的部分笔画被膨胀放大，获得了圆润、饱满、柔软的视觉效果，给人一种俏皮、温柔、亲切的感觉。

CMYK：48,82,100,17
CMYK：15,52,0,0
CMYK：2,17,16,0
CMYK：67,18,0,0

推荐色彩搭配

CMYK：10,23,21,0
CMYK：51,74,99,18
CMYK：13,98,97,0

CMYK：65,21,6,0
CMYK：55,94,100,43
CMYK：25,97,31,0

该海报中文字底部的笔画被拉伸，呈现出水滴的形状，给人以颜料未干而滴落的印象，使画面更具表现力与感染力，并吸引观者参与画展。

CMYK：82,56,90,24
CMYK：5,51,30,0

推荐色彩搭配

CMYK：74,59,90,25
CMYK：20,100,100,0
CMYK：36,56,100,0

CMYK：83,60,67,20
CMYK：7,27,7,0
CMYK：57,77,73,24

7.13　图形或文字的共生

共生是指不同图形或文字之间共用一部分图形、轮廓线或者笔画，图形或文字之间相互借用、相互依存、紧密联系。共生的设计手法可以设计出一个不可分割的完整的艺术形象，给人以无穷尽的联想，留下神秘、富有深度的视觉印象。

该海报主体文字的两个首字母采用共用部分笔画的方式相连接，文字形态纤长、笔直，给人一种纤细、简洁、利落的感觉，突出了该季服饰的优雅、简单、大方。

CMYK: 12,11,12,0
CMYK: 93,88,89,80
CMYK: 0,43,30,0

推荐色彩搭配

CMYK: 7,7,10,0
CMYK: 25,69,61,0
CMYK: 70,77,76,47

CMYK: 93,88,89,80
CMYK: 7,14,24,0
CMYK: 0,36,25,0

该海报画面中的文字首尾与曲线结合，突出了画面的线条感，给人一种舒展、延伸、运动的感觉，增强了画面的动感与冲击力。

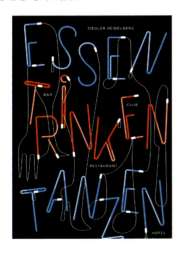

CMYK: 90,86,86,77
CMYK: 76,30,0,0
CMYK: 0,93,97,0
CMYK: 2,2,2,0

推荐色彩搭配

CMYK: 16,97,100,0
CMYK: 90,86,86,77
CMYK: 20,15,15,0

CMYK: 71,28,0,0
CMYK: 77,71,68,35
CMYK: 0,80,86,0

7.14 运用独特视角

运用独特的视角是从旁观者的角度对图形图案、文字、表现手法、创意设计等进行观察。视角的转换可使画面更具创意与深度，并吸引观者的注意力。

该海报画面中的字母由线条组合而成，呈现出草图的形状，既极具透视感，又增强了文字的空间感与立体感，获得了极为震撼的视觉效果。

CMYK: 91,82,83,72
CMYK: 0,95,79,0
CMYK: 10,9,8,0

推荐色彩搭配

 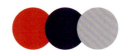

CMYK: 90,83,83,72　　CMYK: 14,99,100,0
CMYK: 11,8,8,0　　　 CMYK: 89,100,57,24
CMYK: 3,87,89,0　　　CMYK: 38,31,29,0

该海报中的镜头与建筑图案点明了后窗的电影主题，而黑色、暗绿色等低明度色彩的运用，营造出狭窄、昏暗、压抑的画面氛围，增添了紧张感与压迫感，提升了作品的视觉表现力。

CMYK: 93,88,89,80
CMYK: 81,31,47,0
CMYK: 0,0,0,0

推荐色彩搭配

CMYK: 69,19,40,0　　 CMYK: 93,88,89,80
CMYK: 39,31,29,0　　 CMYK: 87,57,64,14
CMYK: 84,77,61,32　　CMYK: 33,20,15,0

7.15 图形/图案与文字之间产生互动

设计作品中使用的图形/图案与文字要服务于品牌、企业以及商品，这些视觉元素之间形成互动，可将观者的目光引向商品或广告内容，让观者能够一眼识别作品含义。

该海报中的文字位于多种植物之上，两者间呈现出缠绕、关联的形态，给人一种密不可分的印象。画面充满自然与清爽的气息。

CMYK：25,7,13,0
CMYK：9,10,9,0
CMYK：74,54,100,17

推荐色彩搭配

CMYK：25,19,26,0
CMYK：15,24,36,0
CMYK：74,57,100,24

CMYK：25,11,60,0
CMYK：26,10,16,0
CMYK：82,54,100,23

该海报中的文字与胡萝卜图像发生了前后位置的变化，呈叠加的形状，既丰富了画面元素的层次感，又增强了作品的吸引力。

CMYK：6,56,80,0
CMYK：0,0,0,0
CMYK：63,13,76,0

推荐色彩搭配

CMYK：58,25,63,0
CMYK：11,69,98,0
CMYK：9,6,13,0

CMYK：2,40,90,0
CMYK：33,3,48,0
CMYK：83,66,100,52